商业海报

设计手册

（第2版）

写给设计师的书

史磊◎编著

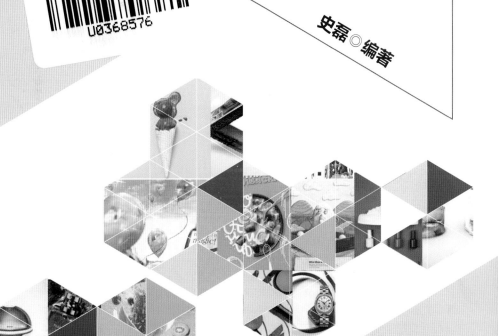

清华大学出版社
北京

内 容 简 介

本书是一本全面介绍商业海报设计的图书，特点是知识易懂，案例易学，在强调创意设计的同时，应用案例博采众长，举一反三。

全书从学习商业海报设计的基础知识入手，循序渐进地为读者呈现一个个精彩实用的知识点和技巧。本书共分为 6 章，内容分别为商业海报设计的原理、商业海报设计的 6 大构成元素、商业海报设计的基础色、商业海报设计的行业分类、商业海报设计的视觉印象和商业海报设计的秘籍。本书还在多个章节中安排了设计理念、色彩点评、设计技巧、配色方案、佳作欣赏等经典模块，在丰富本书内容的同时，也增强了易读性和实用性。

本书内容丰富、案例精彩、版式设计新颖，不仅适合从事商业海报设计、广告设计、平面设计等专业的初级读者学习使用，还可以作为大、中专院校广告设计专业及商业海报设计培训机构的教材，也非常适合喜爱商业海报设计的读者朋友作为参考。

图书在版编目 (CIP) 数据

商业海报设计手册 / 史磊编著 . —2 版 . —北京：清华大学出版社，2023.6（2024.11重印）
（写给设计师的书）
ISBN 978-7-302-63813-1

Ⅰ. ①商⋯ Ⅱ. ①史⋯ Ⅲ. ①商业广告－宣传画－设计－手册 Ⅳ. ① J524.3-62

中国国家版本馆 CIP 数据核字 (2023) 第 108207 号

责任编辑：韩宜波
封面设计：杨玉兰
责任校对：周剑云
责任印制：杨 艳

出版发行：清华大学出版社
　　　　　网　　　址：https://www.tup.com.cn, https://www.wqxuetang.com
　　　　　地　　　址：北京清华大学学研大厦 A 座　　　　邮　　编：100084
　　　　　社 总 机：010-83470000　　　　　　　　　　　邮　　购：010-62786544
　　　　　投稿与读者服务：010-62776969, c-service@tup.tsinghua.edu.cn
　　　　　质量反馈：010-62772015, zhiliang@tup.tsinghua.edu.cn
印 装 者：三河市君旺印务有限公司
经　　销：全国新华书店
开　　本：190mm×260mm　　　印　　张：11　　　字　　数：267 千字
版　　次：2018 年 7 月第 1 版　　2023 年 7 月第 2 版　　印　　次：2024 年 11 月第 3 次印刷
定　　价：69.80 元

产品编号：097278-01

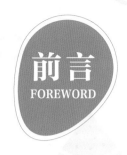

前言
FOREWORD

　　本书是笔者从事商业海报设计工作多年所做的一个经验和技能总结，希望通过本书的学习可以让读者少走弯路，寻找到设计捷径。书中包含了商业海报设计必学的基础知识及经典技巧。身处设计行业，你一定要知道"光说不练假把式"，本书不仅有理论和精彩案例赏析，还有大量的模块启发你的思维，提高你的创意设计能力。

　　希望读者看完本书后，不只会说"我看完了，挺好的，作品好看，分析也挺好的"，这不是笔者编写本书的目的。希望读者会说"本书给我更多的是思路的启发，让我的思维更开阔，学会了设计的举一反三，知识通过吸收消化变成自己的技能"，这才是笔者编写本书的初衷。

本书共分6章，具体安排如下。

　　第1章　商业海报设计的原理，介绍商业海报设计的概念，商业海报设计的点、线、面，商业海报设计的5大经典属性，商业海报设计的应用领域。

　　第2章　商业海报设计的6大构成元素，包括商业海报设计中的图形、文字、图像、色彩、构图、风格。

　　第3章　商业海报设计的基础色，通过红、橙、黄、绿、青、蓝、紫、黑、白、灰10种颜色，逐一分析讲解每种色彩在商业海报设计中的应用规律。

　　第4章　商业海报设计的行业分类，主要介绍11种不同行业的商业海报设计。

　　第5章　商业海报设计的视觉印象，主要介绍商业海报设计的10种不同视觉印象。

　　第6章　商业海报设计的秘籍，精选商业海报的10个设计秘籍，可以让读者轻松、愉快地了解并掌握创意设计的干货和技巧。本章也是对前面章节知识点的巩固和提高，需要读者认真领悟并动脑思考。

本书特色如下。

　　◎ 轻鉴赏，重实践。鉴赏类图书注重案例剖析，但读者往往看完自己还是设计不好，本书则不同，增加了多个色彩点评、配色方案模块，让读者可以边看边学边思考。

　　◎ 章节合理，易吸收。第1~3章主要讲解商业海报设计的基本知识；第4~5章介绍商业海报设计的行业分类、视觉印象等；最后一章以简洁的语言剖析了商业海报的10个设计秘籍。

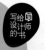
◎ 由设计师编写，写给未来的设计师看。了解读者的需求，针对性强。

◎ 模块超丰富。设计理念、色彩点评、设计技巧、配色方案、佳作欣赏在本书都能找到，一次性满足读者的求知欲。

◎ 本书是系列设计图书中的一本。在本系列图书中读者不仅能系统学习商业海报设计方面的知识，而且可以全面了解创意设计规律和设计秘籍。

希望本书通过对知识的归纳总结、丰富的模块讲解，打开读者的思路，避免一味地照搬书本内容，启发读者主动多做尝试，在实践中融会贯通，举一反三，从而激发读者的学习兴趣，开启创意设计的大门，帮助你迈出创意设计的第一步，圆你一个设计师的梦！

本书以二十大提出的推进文化自信自强的精神为指导思想，围绕国内各个院校的相关设计专业进行编写。

本书由吉林动画学院的史磊老师编写，其他参与本书内容编写和整理工作的人员还有杨力、王萍、李芳、孙晓军、杨宗香等。

由于编者水平有限，书中难免存在疏漏和不妥之处，敬请广大读者批评和指正。

编　者

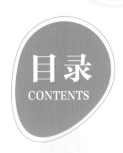

目录
CONTENTS

写给⊕设计师的书

商业海报设计手册

（第2版）

第 4 章 ||||||||||||||||||||||||||||

商业海报设计的行业分类

第5章

商业海报设计的视觉印象

第6章

商业海报设计的秘籍

第 章　商业海报设计的原理

　　商业类的海报设计是商家传递信息的一个重要途径，在设计商业类海报时，可以从商品的外观、与商品有关的元素等方面来设计海报，从而对商品进行有效的宣传，达到使消费者对商品产生兴趣，进而购买的目的。

　　一张能引起人们注意力的商业海报，往往极具创意感或注目性，这样才会吸引更多的观者驻足，从而了解海报内容并对海报进行宣传。

　　商业类的海报设计，一般会将商品直接或间接地展现在画面中，通过展现商品的功能性或特点使消费者对商品产生深刻的印象。

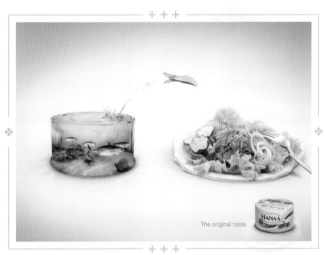

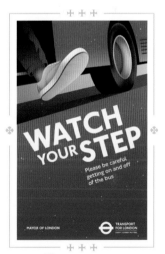

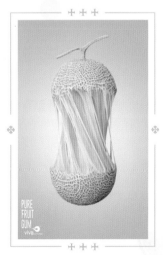

1.1 商业海报设计的概念

　　商业海报设计是指企业通过海报的形式向受众宣传品牌产品、品牌形象甚至品牌理念。通过在海报中添加商品、周边等元素，对商品进行推广，从而起到引导消费者消费的作用。

　　商业海报通常由图像、文字、图形及色彩等构成，而且不同种类的海报具有不同的色彩和风格。

特点：

◆　以宣传商品为最终目的；

◆　通过创意、新奇的设计手法让海报富有感染力；

◆　配色和谐，具有合理性；

◆　可视性强，文字简洁明了；

◆　海报主题明确，使人一目了然；

◆　塑造企业形象，展现品牌风格。

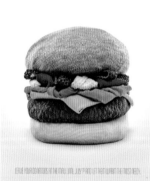
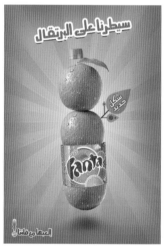
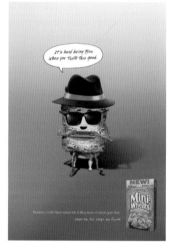
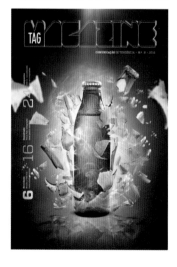
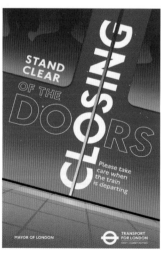
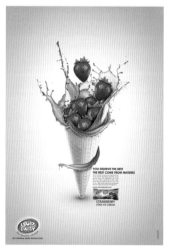

 1.2 商业海报设计的点、线、面

　　在商业类的海报设计中，点、线、面是构成画面的基本元素。其中，点是构成图形的基础，线由点连接而成，而面又是由无数条线构成。

　　其中，点的运用可以形成视觉重心，而线的运用则有直线和曲线之分。直线给人一种规整、有序的视觉感，曲线则给人柔美、变化的视觉感。若是直线和曲线相结合，就会使画面具有多样性。由于面是点和线的结合，所以面的运用不同于点和线，它会使画面更富有创造感。

　　这三大元素在设计商业类海报时，能够起到决定性作用。巧妙地运用点、线、面三个元素，可以使海报传达出多种不寻常的视觉效果，从而让画面在整体上更加吸引人。

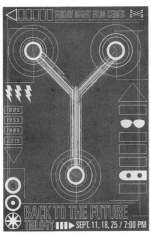 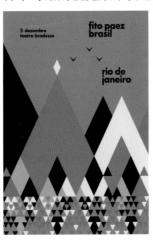 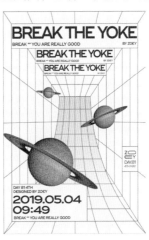

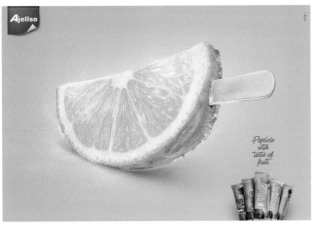 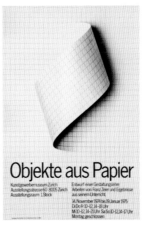

◎1.2.1　点

　　数学中的点是一种没有大小和形状的元素，但设计中的点具有方向、外形、大小等属性。点在商业海报设计中的运用能够形成视觉重心，从而让观者全部的注意力集中在一处，增强海报的吸引力。

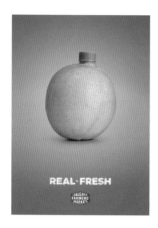
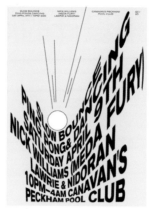
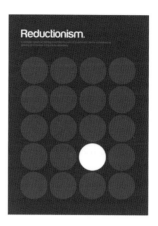

◎1.2.2　线

　　线是由点的移动所形成的轨迹，而且线的形态也多种多样，例如直线、曲线、虚线等。线具有很强的表现性，极具创造感。

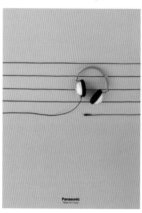
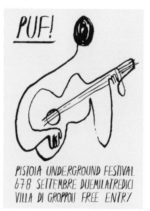
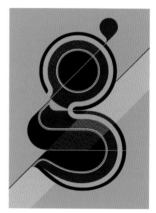

◎1.2.3　面

　　面的形态是由点和线相结合创造而成的，不同的面组成的形态可以使画面呈现不同的风格，而且可以通过明暗不同的面来制造画面在视觉上的空间层次感。

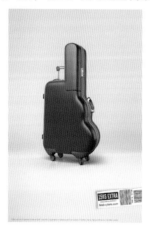
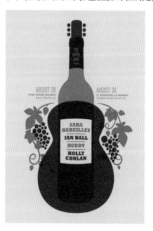
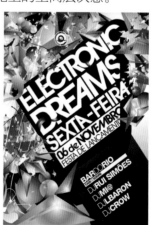

1.3 商业海报设计的 5 大经典属性

在生活中到处可以看到商业海报，它们广泛应用于食品、化妆品、影视、汽车、旅游等领域的营销活动。不同的商业海报以不同的形式传达着各种各样的信息。

要想使海报与众不同，吸引人们的注意力，就要在进行海报设计时，合理运用有创意的想法，使海报画面更加形象生动，让人眼前一亮，而且，这样也更利于商品信息的传达。

只有在海报构图和风格上形成鲜明统一的前提下，才能让其在视觉感受上具有易读性、强调性和艺术性，从而利于海报设计含义的表达。

商业海报设计具有 5 大经典属性，分别是商业属性、实用属性、时效属性、艺术属性和创意属性。

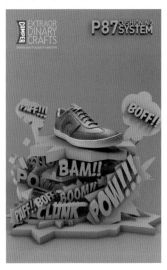
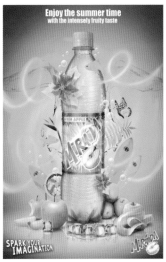
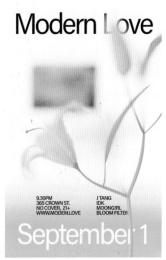
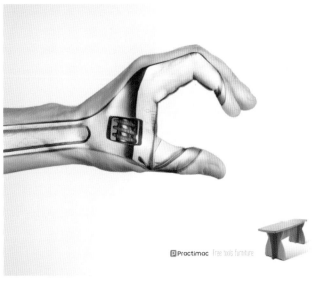
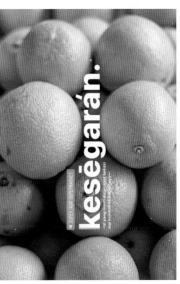

◉ 1.3.1 商业属性

商业海报设计的商业属性就是通过海报的创意与设计，将商品价值和品牌形象完美地展示出来，以此来吸引消费者的注意力，从而起到宣传产品以及提升品牌形象的作用。

这是一款糖果的商业宣传海报设计。

- 海报将糖果与水果直接展示在画面中央的位置，向观者清晰地传递出商品的口味。
- 画面整体以绿色为主色调，色彩饱满，给人以清新、鲜活、富含生机的视觉感受。

这是一款汽车的宣传海报设计。

- 将汽车摆放在画面的中心位置，让观者第一时间看到汽车，起到宣传的效果。
- 采用不同明度的青蓝色做背景，很好地烘托了灰色调的汽车外观。加上光影效果的运用，给人以强烈的空间感。

这是一个银河漫游主题的商业电影海报设计。

- 海报采用倾斜型构图，结合背景中的星光元素，打造出身处银河系中的视觉效果，带来浪漫、梦幻、奇妙的视觉感受，具有较强的感染力。
- 青蓝色与蓝黑色以及白色等色彩的搭配，形成科技风的画面效果，突出海报主题。

◎1.3.2　实用属性

商业海报的实用属性是指在海报创意中直截了当地将产品特点展现出来，以产品的功能和效果来吸引消费者，从而让受众的心理与海报创意产生共鸣。

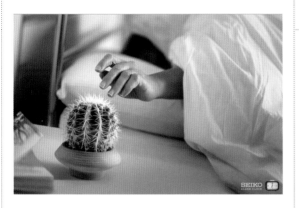

这是一款闹钟的创意海报设计。

- 海报虽然没有直接将产品展示出来，但是通过展现早上伸手摸向仙人球的场景，不难让人联想到闹钟。
- 通过摸仙人球的画面，凸显人们早上起床困难的现象以及用闹钟的作用和效果。

这是一款口香糖的海报设计。

- 海报采用将蒜与橘子结合的画面作为主体物进行呈现，夸张化地表现产品功效。
- 通过橘子与蒜的结合表现出口香糖可以清新口气的作用，具有直观、强烈的视觉效果，抓住消费者心理，进而刺激消费者购买。

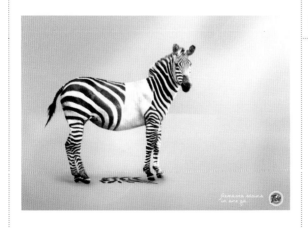

这是一款洗衣液的宣传海报设计。

- 作品以一匹斑马站在画面中心作为主图设计，将人们的注意力都集中在斑马身上。

◎ 1.3.3　时效属性

商业海报的时效属性是指在一定时期内所流行的海报形式，具有时代更新的效果。所以想要在众多海报中脱颖而出，就要将时下的流行元素应用于其中。

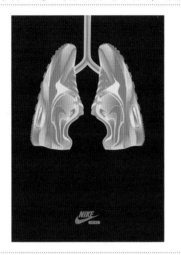

这是一款运动鞋的创意海报设计。

- 作品以扁平化的方式设计而成，将运动鞋和人体的肺部相结合，给人一种运动鞋会呼吸的画面效果。
- 把运动鞋和肺联系在一起，从侧面突出了运动鞋的透气性。
- 运用对比色的配色方式，更加突出了前景图，使画面极具宣传效果与视觉吸引力。

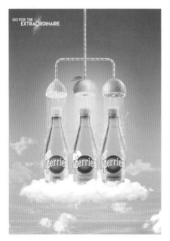

这是一款气泡饮料的商业宣传海报设计。

- 作品通过将水果与淋浴喷头相结合的方式，表现产品中果汁的高含量，产生直观的宣传效果。
- 画面以青色调为主，通过云朵、水等元素的添加，形成水润、通透、清凉的视觉效果，给人以清爽、舒适的感觉。

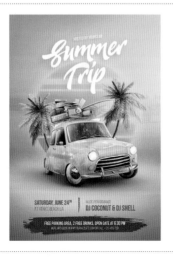

这是一个夏令营的活动宣传海报设计。

- 作品以汽车为主体，通过汽车上方所载的椰树、行李等物表现夏令营活动的全面以及地点的特色，以此吸引消费者的注意。
- 画面以金黄色为主色，形成大气的画面风格，使海报更具高档感。

◎1.3.4 艺术属性

商业海报的艺术属性是指在设计海报时，通过具有艺术性的元素来吸引消费者的眼球。让海报在视觉上具有艺术美感，同时也让受众在看到海报的瞬间内心受到震撼。

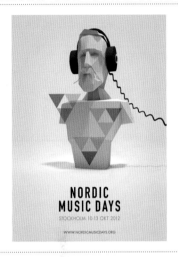

这是一幅北欧音乐节的海报设计。

● 海报由 3D 立体图设计而成，将人像与立体几何相结合，极具创意感。
● 在灰色渐变背景的衬托下，整体画面极具空间感。

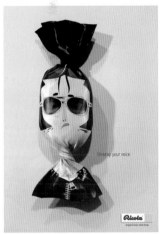

这是一幅润喉糖的宣传海报设计。

● 海报以糖纸的包装作为主图设计，包装上是一个戴着墨镜的卡通人物，使画面极具感染力。
● 黄色的背景，使主体物突出。而糖纸阴影的添加，给人以空间层次感。

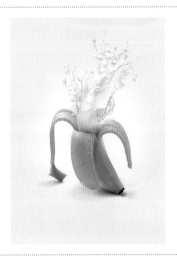

这是一幅果汁的创意海报设计。

● 海报将香蕉和向外喷洒的牛奶相结合，既展现了果汁的口味，又使海报具有很强的跃动感。
● 在由香槟黄到奶白色渐变背景的衬托下，既突出主体物，又使画面极具空间层次感。

◎ 1.3.5　创意属性

　　具有创意属性的商业海报是指将趣味性的创意元素融入商业海报设计当中，使海报画面更具有趣味性。具有该种属性的海报强调画面的表现力，运用夸张、拟人的表现手法使画面看上去更加逼真，成功吸引消费者的注意力。

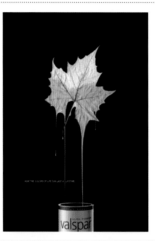

这是一款涂料的宣传海报设计。

● 海报以一片刷上涂料的枫叶作为主图，枫叶流下的涂料自然地滴在涂料桶内，使整体画面具有流动的美感。

● 海报由大面积留白设计而成，采用黑色做背景，既突出了主体物，又给人以更多的想象空间。

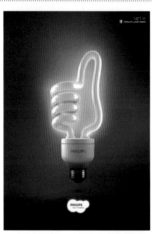

这是一款节能灯的海报设计。

● 海报将灯体结构变形，通过螺旋状的变化形成点赞的手势，向观者表达产品的优异。

● 海报采用紫色、蓝紫色、深蓝色、青色等色彩进行搭配，形成神秘、绚丽的夜空背景。

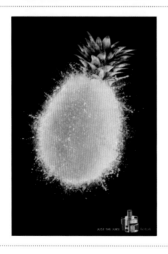

这是一款榨汁机的海报设计。

● 海报以高速摄影下菠萝的破碎效果作为主图设计，给人以极强的动感，瞬间就抓住了人们的眼球。

1.4 商业海报设计的应用领域

　　商业海报是商家向人们传递信息的一个重要途径，好的海报设计既可以为商家带来可观的经济效益，同时还可以提高产品知名度。

　　如今，各类公共场合都会出现许多不同种类、不同风格的海报，而有创意、有设计感的海报往往更引人注意。

　　商业海报设计主要应用在食品、化妆品、服饰等商业领域中。

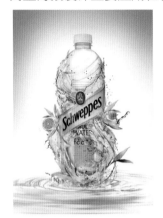
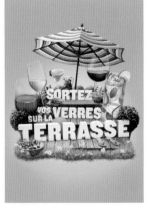
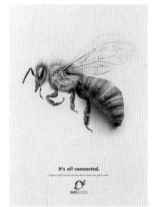

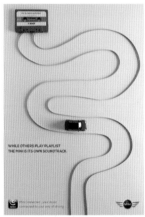
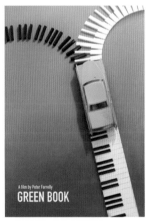
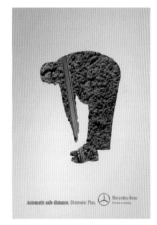

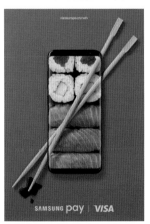
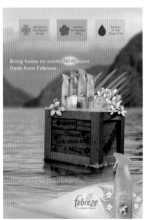
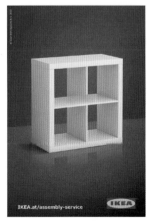

◎ 1.4.1　食品类商业海报设计

　　食品类商业海报设计的种类有很多，通常食品类海报设计的配色都较为明亮鲜活、造型独特且具有美感。在进行食品类海报设计时，不仅要注重画面的质感，还要注重产品味觉、视觉的有效传达及产品功能的准确表述。

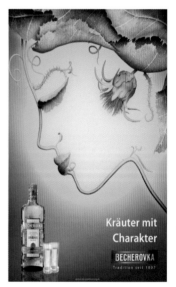

◎ 1.4.2　化妆品类商业海报设计

　　化妆品类商业海报种类很多，通常都是针对不同类型的化妆品，设计出不同风格、不同形式的海报。

　　如今，很多大牌的化妆品都会利用明星代言来宣传产品，也有的通过人体局部具有针对性地展示产品功效；或者对化妆品本身进行直观描述，详细展现产品内涵，从而吸引消费者购买。

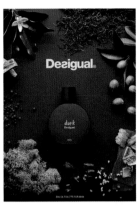
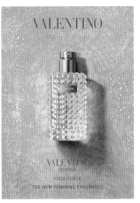

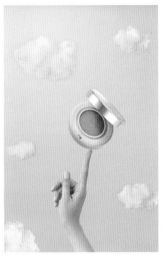
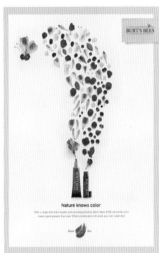
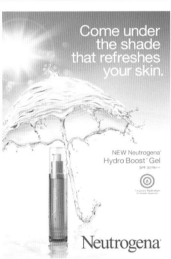

◎1.4.3　服饰类商业海报设计

　　服饰类商业海报设计通过各种形象和符号的展现，把人们内心追求自我表现的想法与物质巧妙结合起来。而且，服饰类海报在表达上通常会直接或间接地将服饰品牌特色与服饰元素相结合，进而达到宣传推广的目的。

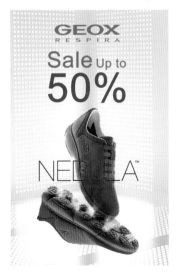
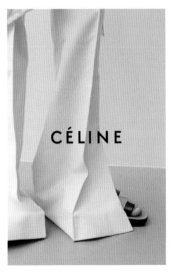
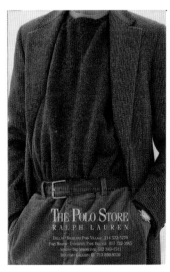

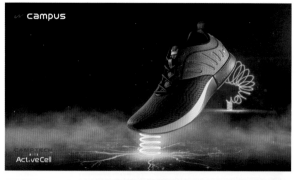

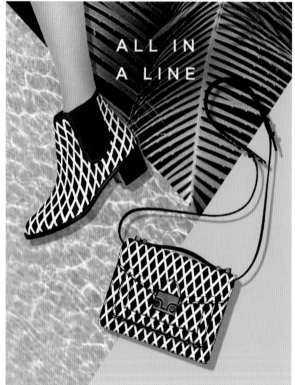

第2章 商业海报设计的6大构成元素

商业海报有效的视觉传达是指将图形、文字、图像、色彩、构图及风格等元素结合起来，然后通过海报的形式向受众直接或间接地展示产品特点，最终以宣传产品、提高品牌知名度、促进消费者消费为目的，设计出美感与灵魂并存的海报。

◆ 图形在商业海报设计中起到点缀画面以及吸引观者的作用。

◆ 文字元素在商业海报设计中起到解释说明、升华主题的作用。

◆ 色彩在商业海报设计中占据画面的绝大部分，能使受众产生心理效应。

◆ 不同的构图方式具有不同的美感。

2.1 商业海报设计中的图形

图形是商业海报设计中的一部分，是对元素形状的刻画和表达。

在商业海报设计中，与文字相比较，图形会给观者带来较为直观的视觉感受，能够准确展示产品的一系列特点。图形比文字更加形象，能够让受众记忆深刻。而且，图形的应用在使画面简单明了的同时，还可以传达出较深的含义。

在设计商业海报时，将图形以夸张抽象的手法进行设计，能使整体画面具有较为独特的美感，同时也能从众多商业海报中脱颖而出。

特点：

◆ 直观简洁，目的明确；

◆ 具有一定的深刻内涵；

◆ 能够准确传达海报主题。

商业海报中的图形设计大致可分为两大类：具象图形和抽象图形。

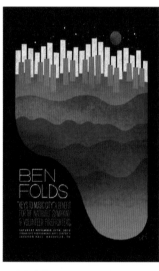

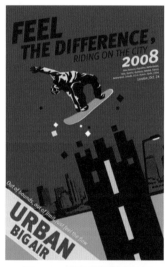

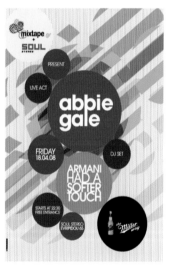

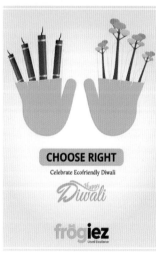

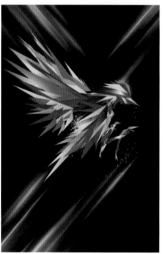

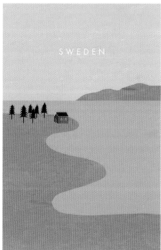

◎2.1.1　具象图形

具象图形是通过对自然和生活中的元素进行创意加工而成的，它主要取材于自然和生活中的人物、动物、植物、风景等，其元素图形特征较为鲜明随意。

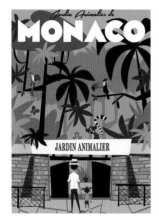

该作品以动植物园为创作背景，大面积的绿植图形，其中点缀少量的红色与黑色，刻画出生机勃勃的动植物园景象。白色作为辅助色搭配绿色使用，使整体画面更加清爽。

RGB=111,192,156 CMYK=59,7,49,0

RGB=95,144,110 CMYK=68,34,64,0

RGB=19,46,39 CMYK=89,71,80,54

RGB=138,171,64 CMYK=54,22,89,0

RGB=214,36,41 CMYK=19,96,89,0

RGB=255,255,255 CMYK=0,0,0,0

RGB=228,188,170 CMYK=13,32,31,0

RGB=0,185,217 CMYK=72,8,18,0

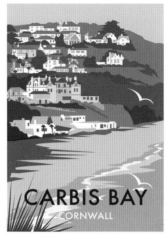

该作品以简约的白色与灰色色块表现出海景建筑群，形成分割型的版式，色彩层次分明，具有较强的视觉表现力。

RGB=185,219,245 CMYK=32,8,1,0

RGB=233,216,171 CMYK=12,16,37,0

RGB=156,183,185 CMYK=45,21,27,0

RGB=133,138,98 CMYK=56,42,67,0

RGB=255,255,255 CMYK=0,0,0,0

RGB=199,208,210 CMYK=26,15,16,0

RGB=105,106,97 CMYK=66,57,61,6

佳作欣赏

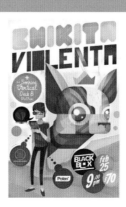

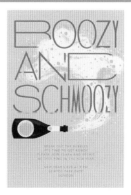

◎2.1.2 抽象图形

抽象图形多以抽象的几何形或不规则图形元素去表现一些具象图形，并采用概括原图形的方式来传达其视觉效果。抽象图形利用简化的手法来突出表现具象图形，而其最大的特点就是概括性强。

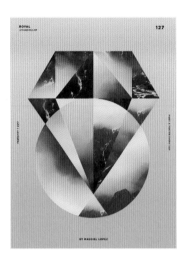

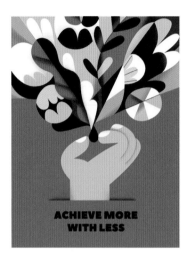

该作品主图由多个几何形状组合而成，再与风景图相结合，使整体画面既生动又有趣。而粉色和浅蓝色的渐变背景，又为画面增添了些许的时尚气息。

该作品是以一只手拿着种子，种子又衍生出扩散的植物作为主图设计。画面极具创意感的同时，更显有趣，可以吸引更多的观者。

■ RGB=239,171,205 CMYK=7,44,2,0
■ RGB=39,63,134 CMYK=94,85,24,0
■ RGB=119,197,238 CMYK=54,10,5,0
■ RGB=221,230,181 CMYK=19,5,37,0

■ RGB=44,129,119 CMYK=81,40,58,0
■ RGB=215,208,102 CMYK=23,16,68,0
□ RGB=255,255,255 CMYK=0,0,0,0
■ RGB=40,24,43 CMYK=84,92,66,55

佳作欣赏

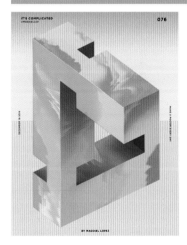

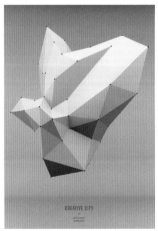

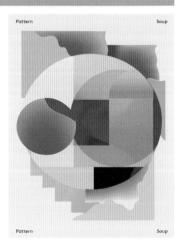

2.2 商业海报设计中的文字

在商业海报设计中，文字是较为重要的存在。文字既可以对海报的创意进行阐释，还可以起到点明主题的作用；既可以帮助观者更加深入地了解海报内涵，又能够更好地宣传产品。

商业海报中的文字大致可分为两大类：一类是作为主体的文字，即整体海报内容大面积都是由文字构成的，把文字图形化，将其作为海报的主体；另一类是辅助性文字，即把文字当成辅助性的存在，以图片为主。在人们观看完海报中的图片以后，海报中的文字就起到加深印象、解释说明的作用。

特点：

◆ 具有说明性，帮助观者理解、记忆海报信息；

◆ 海报中一般使用 2 ～ 3 种字体，字体种类太多容易出现繁杂效果；

◆ 通常主标题文字会较为醒目，辅助性文字较为规整。

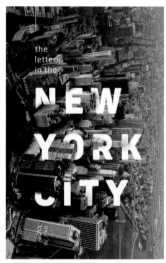
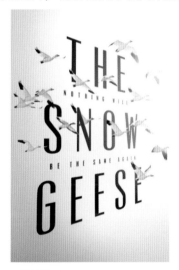
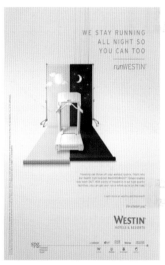

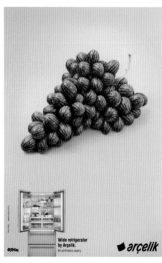
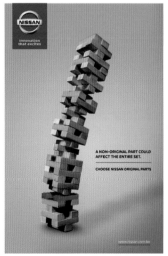
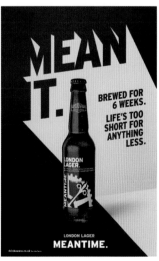

◎2.2.1 作为主体的文字

在商业海报设计中，文字的魅力不仅在于拥有丰富的内涵，能够准确传达各种有效信息，而且其多变的字体形态，也能给受众带来新奇的视觉体验。作为主体的文字，能够起到加深文化内涵和彰显不同风格特色的作用。它所形成的视觉冲击，既能使画面极富表现力，又能增强作品活力。

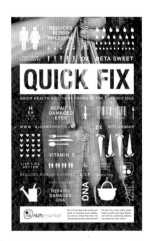

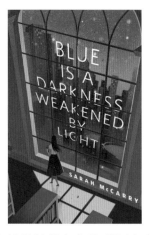

该作品以文字排版为主，将文字进行镂空或添加底层色块的设计，使文字布满整个版面，形成规整有序、层次分明的视觉效果，便于向观者介绍胡萝卜的益处，详细地传递作品信息。

- RGB=86,71,55 CMYK=67,68,78,32
- RGB=214,118,39 CMYK=20,64,90,0
- RGB=255,255,255 CMYK=0,0,0,0
- RGB=194,204,86 CMYK=33,13,76,0

该作品以钴蓝色作为背景主色，画面中的文字与窗户的线条相适应，形成倾斜式构图，使画面极具空间感与立体感。

- RGB=25,81,142 CMYK=92,73,25,0
- RGB=16,50,100 CMYK=100,92,45,10
- RGB=255,255,255 CMYK=0,0,0,0
- RGB=237,198,139 CMYK=10,27,49,0
- RGB=228,43,87 CMYK=12,92,52,0

佳作欣赏

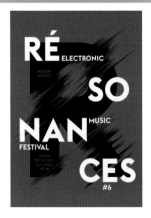

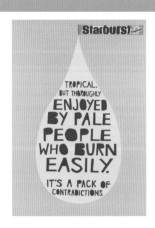

◉ 2.2.2　辅助性文字

在商业海报设计中，为了准确、鲜明地表达出商品特点，可以采用辅助性的文字装点画面。这些文字要做到排列规整，起到解释说明的作用。同时，它也要与产品内容相互呼应，使其达到简约、高效的目的。而且，辅助性的文字在加深人们对品牌印象的同时，还能增强对产品的信任感。

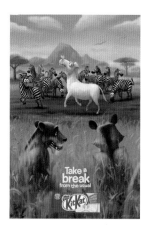

这是澳大利亚动画片《快乐的大脚2》的宣传海报。以影片主角从冰雪中钻出的一幕作为画面主图设计，营造出生动、可爱的画面效果。橙红色渐变的文字在蓝色天空背景的衬托下，极具活跃与动感。

这是一幅插画形式的商业海报作品。画面采用满版型的构图方式，以狮子与斑马为主要形象，表现狩猎行动的蓄势待发，具有较强的视觉感染力，给人以紧张、好奇的感觉。

- ■ RGB=30,47,121　CMYK=100,95,31,0
- ■ RGB=189,216,228　CMYK=31,9,10,0
- ■ RGB=3,10,8　CMYK=91,84,86,76
- ■ RGB=245,76,46　CMYK=2,83,81,0
- ■ RGB=255,199,18　CMYK=4,28,88,0

- ■ RGB=116,178,189　CMYK=58,19,27,0
- ■ RGB=253,248,206　CMYK=4,3,26,0
- ■ RGB=188,138,51　CMYK=34,51,89,0
- ■ RGB=91,46,23　CMYK=58,82,99,43
- ■ RGB=200,57,41　CMYK=27,90,92,0
- ■ RGB=9,14,10　CMYK=89,82,87,74

佳作欣赏

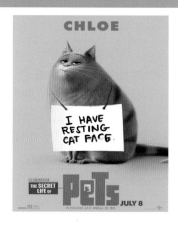

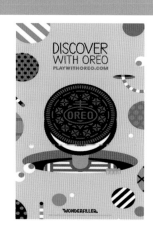

2.3 商业海报设计中的图像

　　商业海报设计中的图像是传达信息最直观、最快捷的一种方式。它能使人清晰、直观地看出海报所要表达的内容。

　　在商业海报设计中，通常利用图像来展示产品的样式、特点、功能、风格以及细节等与产品有关的因素，从而帮助消费者更加详细地了解商品，起到吸引消费者购买的作用。

　　特点：

- ◆ 较为直观、迅速地传达信息；
- ◆ 具有较强的视觉吸引力；
- ◆ 具有较强的冲击力和说服力；
- ◆ 给人较为直观的视觉感受。

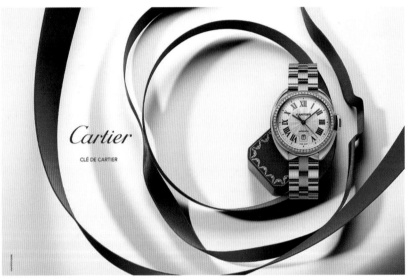

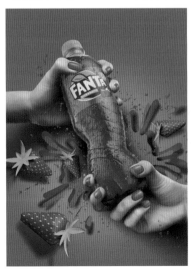

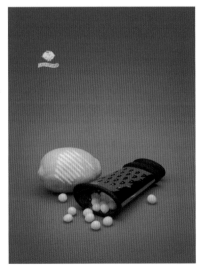

◎2.3.1 人物类图像

商业海报设计中，人物类图像的运用能够使画面更加生动形象。再运用一些变形、拼接等设计手法，以及与一些产品元素相结合，从而起到吸引消费者的作用。还能达到让受众在欣赏图像时，关注海报内容的效果。

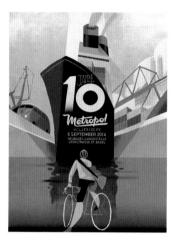

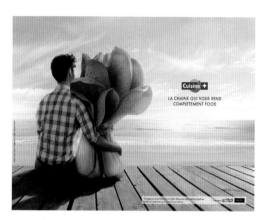

这是一幅以美食烹饪为主题的商业海报。采用满版型的构图方式，将人物抱着夸张放大的蔬菜的图像放置在左侧，使文字与图像分离，给人直观、一目了然的感觉，更好地传递海报内容。

这是一幅表现信使形象的商业海报。通过轮船、汽车、建筑以及骑着单车的人物形象表现主题,结合高纯度色彩的使用,使海报具有较强的视觉表现力。

RGB=251,248,243 CMYK=2,4,6,0

RGB=169,212,205 CMYK=39,7,24,0

RGB=81,149,158 CMYK=71,32,38,0

RGB=183,158,161 CMYK=34,40,31,0

RGB=31,19,29 CMYK=83,88,73,65

RGB=226,113,0 CMYK=14,67,99,0

RGB=162,191,205 CMYK=42,19,17,0

RGB=240,235,229 CMYK=7,8,11,0

RGB=225,207,183 CMYK=15,20,29,0

RGB=165,153,137 CMYK=42,39,45,0

RGB=102,149,55 CMYK=67,31,96,0

RGB=233,77,18 CMYK=9,83,97,0

佳作欣赏

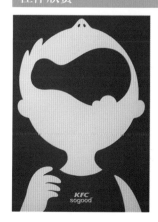

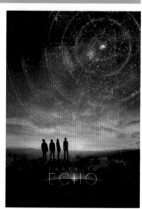

◎2.3.2 产品类图像

商业海报设计中以产品为主的设计，能够使人们的注意力专注于产品本身。在设计时将一系列与产品有关的元素加入其中，或者将产品以不同的形式展现出来，这样能够使以产品为主的商业海报设计吸引更多的注意力。

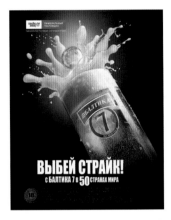

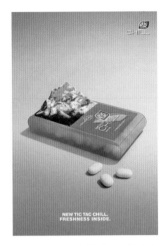

这是一幅啤酒的海报设计。海报将啤酒以溢出的方式展现出来，使画面极富动感与激情。采用从蓝黑色到蓝色的渐变做背景，将橙黄色的啤酒映衬得更加吸引人。再加以白色的文字做点缀，起到稳定画面的作用。

这是一幅口香糖的宣传海报设计。海报将产品直接放在画面中心位置，引人注意。然后将雪山风景与产品包装相结合，再加上青蓝色的渐变背景，从侧面展示了产品清凉的口味。

- ■ RGB=7,10,18 CMYK=93,88,79,72
- ■ RGB=19,65,113 CMYK=97,83,40,5
- ■ RGB=139,199,226 CMYK=49,11,11,0
- □ RGB=255,255,255 CMYK=0,0,0,0
- ■ RGB=233,152,9 CMYK=12,49,94,0

- ■ RGB=118,158,168 CMYK=59,31,32,0
- ■ RGB=210,231,236 CMYK=22,4,8,0
- ■ RGB=2,143,197 CMYK=80,35,14,0
- □ RGB=255,255,255 CMYK=0,0,0,0
- ■ RGB=177,198,7 CMYK=40,12,97,0

佳作欣赏

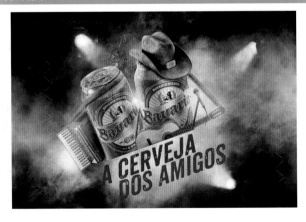

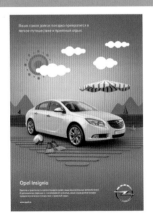

◎2.3.3　风景类图像

商业海报设计中以风景为主的设计，能够充分展现出自然、生机的画面感。一般食品、旅游等产品类型的海报会采用以风景为主的设计方式。这样可以将商品中较为自然、纯粹的一面充分展现出来，让消费者体验到自然的效果，从中获得信任感，然后放心地去购买商品或旅游服务。

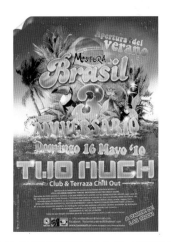

该作品以蔚蓝的海水及青翠的植物相搭配，充分展现出自然、清新的画面效果。再加以独特的文字设计，使整体画面极具空间层次感。

这是一幅旅游海报设计作品。采用分割型的版式，将湖边小屋作为主图进行展示，通过通透的湖水与绿意盎然的植物为观者带来惬意、悠闲的视觉体验，吸引观者的目光。

- RGB=25,84,149 CMYK=91,71,21,0
- RGB=71,149,70 CMYK=74,27,91,0
- RGB=233,197,59 CMYK=15,25,82,0
- RGB=234,245,250 CMYK=11,2,2,0
- RGB=227,115,46 CMYK=13,67,84,0

- RGB=18,132,106 CMYK=83,37,68,0
- RGB=174,96,33 CMYK=39,71,100,2
- RGB=149,169,38 CMYK=51,25,98,0
- RGB=255,255,255 CMYK=0,0,0,0
- RGB=47,42,26 CMYK=76,73,90,57

佳作欣赏

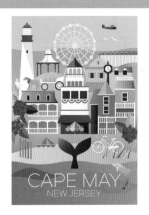

2.4 商业海报设计中的色彩

在商业海报设计中，色彩对于整体的画面具有较强的影响力，它既可以左右观者的情感，还可以改变整个海报的风格。

在进行商业海报设计时，合理的色彩搭配能够充分吸引观者的注意力，从而达到宣传产品的目的。

而且，色彩在商业海报设计中是较为重要的存在，不同的色彩给人的视觉印象是不同的。合理地运用色彩，能够帮助设计师设计出适合产品的优秀海报。好的色彩搭配能够让设计的海报在众多海报中脱颖而出。

特点：

◆ 具有先声夺人的效果；

◆ 明亮的色彩具有较为醒目的视觉冲击感；

◆ 能使受众产生心理效应。

◎2.4.1 色彩的属性

色彩是吸引观者视线的关键所在，也是一个作品表现形式的重点。优秀的色彩搭配能够让作品产生亲切感、吸引力。色彩的三大属性为色相、明度和纯度。任何一种颜色都包含这三种属性，一种颜色如果其中一种属性改变，另外两种属性也会随之产生相应的变化。

1. 色相

色相是指颜色的基本相貌，是色彩的首要特性，同时也是区别色彩最精确的准则。

色相的区别是由颜色的波长来决定的，即便是同一种颜色也分成不同的色相。例如，红色可分为鲜红、粉红等，蓝色可分为湖蓝、蔚蓝等。

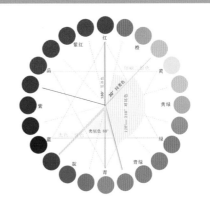

2. 明度

明度是指色彩的明暗程度，色彩的明度越高，色彩就越明亮；反之，色彩的明度越低，色彩就越暗。

明度不同，所表现的色彩感情也不同，高明度的色彩醒目、明快，低明度的色彩深沉、厚重。

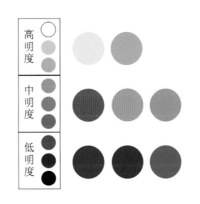

3. 纯度

纯度是指色彩的饱和程度，不同纯度的色彩，在搭配上具有强调主题和意想不到的视觉效果。

色彩的纯度越高，画面颜色效果越鲜艳、明亮，给人的视觉冲击力越强；反之，色彩的纯度越低，画面的灰暗程度就会增加，所产生的效果就越柔和、舒服。

◎2.4.2 主色、辅助色、点缀色

主色是指画面中的主体颜色，起着主导作用，通常较大面积覆盖于整体设计。主色既是奠定商业海报设计风格的基本要素之一，也是一个画面中最强的情感诉求。当确定主色调之后，辅助色与点缀色都会围绕主色进行选择。

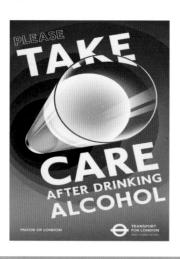

该作品以倾斜的构图方式设计而成，再加以渐变的青蓝色做主色，给人以强烈的空间层次感。搭配橙黄色及白色做点缀，使画面显得饱满、丰富。

■ RGB=38,63,113 CMYK=94,85,39,4
■ RGB=45,154,175 CMYK=76,27,31,0
■ RGB=249,242,219 CMYK=4,6,18,0
■ RGB=235,191,60 CMYK=13,29,81,0
■ RGB=222,113,39 CMYK=16,67,89,0

辅助色是指在作品中起到补充或辅助作用的色彩。辅助色是为了辅助和衬托主色而出现的，而且一般比主色略浅，这样就不会产生喧宾夺主的感觉。

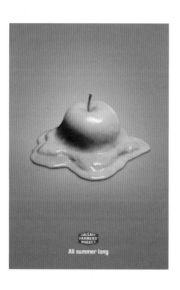

这是一幅农贸市场的商业宣传海报。半融化的苹果造型，寓意整个夏季，苹果都会保持新鲜。画面以渐变的孔雀蓝做背景，加以绿色做辅助色，红色、白色做点缀，让整个画面看起来新鲜生动、干净有趣。

■ RGB=49,133,164 CMYK=78,40,30,0
■ RGB=102,188,210 CMYK=60,12,19,0
■ RGB=136,177,80 CMYK=54,18,82,0
■ RGB=189,210,79 CMYK=35,8,79,0
■ RGB=153,49,50 CMYK=45,92,85,12

点缀色是指作品中占据极小面积，用来点缀和装饰画面的色彩。合理应用点缀色可以起到画龙点睛的作用，同时也可以烘托整体的设计风格。

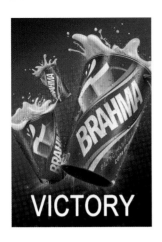

这是一款啤酒的宣传海报设计。以红色为主色调，配以黄色与绿色做点缀。

■ RGB=215,43,41 CMYK=19,94,89,0
■ RGB=63,7,9 CMYK=63,98,96,61
□ RGB=255,255,255 CMYK=0,0,0,0
■ RGB=234,221,210 CMYK=10,15,17,0
■ RGB=81,170,94 CMYK=69,15,78,0
■ RGB=243,207,63 CMYK=10,22,79,0

◎2.4.3 色彩的常见搭配方式

两种或两种以上的颜色搭配在一起，由于色彩之间具有相互影响的关系，所以色彩之间会产生差别这种现象就称为色彩的对比。色彩的常见搭配方式有：同类色的配色方式、邻近色的配色方式、类似色的配色方式、对比色的配色方式及互补色的配色方式。

● 同类色是指色相相同，但色度有深浅不同的两种颜色，在色相环内两者相距 15° 左右。
● 同类色的对比差别不是特别明显，所以同类色配色给人以单纯、柔和的视觉感受，而且整体的色彩搭配基调也更容易统一协调。

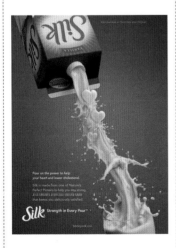

这是一幅牛奶海报。将倒出的牛奶拟人化，使牛奶奔向杯子的画面极具创意感。采用同类色的配色方式，使画面更加有趣，同时可以吸引更多的消费者。

■ RGB=38,100,135 CMYK=87,60,37,0
■ RGB=219,220,215 CMYK=17,12,15,0
■ RGB=9,128,186 CMYK=82,44,15,0
■ RGB=120,144,80 CMYK=61,37,81,0

- 邻近色是指色相环中相邻的两种颜色，在色相环内相距30°左右。
- 邻近色有两个范围，绿、蓝、青、紫的邻近色大致在冷色范围内，而红、黄、橙的邻近色大致在暖色范围内。

　　这是一部动画片的宣传海报。海报采用扁平化的剪影设计方式，加以邻近色的配色方式，使整个画面极具温馨感、趣味感。

■ RGB=234,133,71 CMYK=9,60,73,0
□ RGB=255,255,255 CMYK=0,0,0,0
■ RGB=222,76,50 CMYK=15,83,82,0

- 类似色是指在色相环中相距60°内的颜色，例如红和橙、黄和绿等均为类似色。
- 类似色由于色相对比不强，给人一种舒适、温馨、和谐而又不单调的感觉。

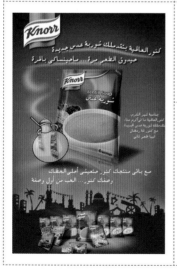

　　这是一款饮品的海报设计。海报采用绿色做主色，体现出饮品自然、健康的风格。深黄色做点缀，为画面增添一丝清新感；而白色文字的使用，起到提亮、稳定画面的作用。

■ RGB=43,136,70 CMYK=81,34,92,0
■ RGB=25,68,39 CMYK=88,60,96,40
■ RGB=208,169,69 CMYK=25,37,80,0
□ RGB=255,255,255 CMYK=0,0,0,0
■ RGB=197,46,52 CMYK=29,94,83,0

- 对比色是在色相环内相距120°的两种颜色，如橙与紫、黄与蓝等色组。
- 对比色给人一种强烈、明快、醒目的视觉冲击力。

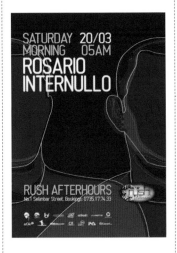

　　作品以线描的手法绘制主图，极具流畅的设计感。而采用紫色调做主色，橙黄色做点缀色，通过两者的对比，使画面具有较强的吸引力。

■ RGB=75,51,108 CMYK=84,93,38,4
■ RGB=90,74,124 CMYK=77,79,33,1
■ RGB=54,43,81 CMYK=88,93,51,23
□ RGB=255,255,255 CMYK=0,0,0,0
■ RGB=235,192,59 CMYK=13,29,81,0

- 互补色是在色相环中相距180°左右的两种颜色。这两种颜色差别较大，可以产生最强烈的刺激作用，对人的视觉吸引力也是最强的。
- 其效果与刺激都属于最强的对比，如红与绿、黄与紫、蓝与橙等。

　　这是一幅产品宣传海报。通过纯净、清新的天空背景，以及产品瓶身与枝叶形成互补色对比，产生鲜活、夺目的视觉效果。

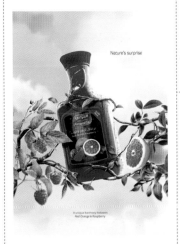

■ RGB=234,1,30 CMYK=8,98,92,0
■ RGB=107,174,0 CMYK=63,14,100,0
■ RGB=33,110,0 CMYK=85,47,100,10
□ RGB=158,231,246 CMYK=40,0,10,0
□ RGB=255,255,255 CMYK=0,0,0,0
■ RGB=255,122,3 CMYK=0,65,91,0

2.5 商业海报设计中的构图

　　在商业海报设计中，构图是指将商品的某些元素相结合，合成到一个画面中，这是一个具有创造性的过程。好的构图能够给人留下深刻印象，从而带来极佳的视觉体验。

　　在构图设计中，设计师可以通过构图将产品风格、功能及主题充分展现，从而将商品信息更好地传达出来，还能使构图的准确性与目的性得到体现。

特点：

◆ 注重画面的协调、统一性；

◆ 注重整体画面的构图合理性；

◆ 具有和谐美感；

◆ 增强对观者的吸引力。

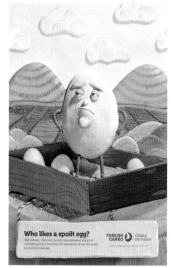

◉ 2.5.1　满版式构图

　　满版式构图是指将商品中的一个元素放大，占据版面的大部分。而且满版式构图主要以图像为重点，将图像充满整个版面，可以传达出直观而强烈的效果，在视觉上容易营造出极强的冲击力，给人留下深刻印象。其中的文字则起到画龙点睛的作用，常给人以稳定、舒适的感觉。

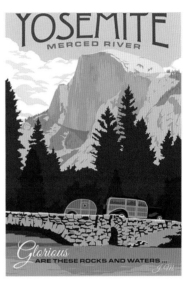

　　这是一幅水果营养宣传海报。采用满版式构图，提升了西瓜的水润感，使其更显可口、清甜。线条边框的设计聚拢了观者视线，从而传递海报信息。

　　这是一幅复古风格的旅游海报。占据整个版面的插画风景图形向观者呈现优美的风光，从而吸引观者游览观赏。

■ RGB=155,101,58 CMYK=46,66,85,6

□ RGB=237,245,195 CMYK=12,0,32,0

□ RGB=255,255,255 CMYK=0,0,0,0

■ RGB=240,85,91 CMYK=5,80,54,0

■ RGB=176,212,250 CMYK=35,11,0,0

■ RGB=249,228,209 CMYK=3,14,18,0

■ RGB=75,147,168 CMYK=72,33,31,0

■ RGB=47,67,30 CMYK=81,62,100,41

■ RGB=206,86,2 CMYK=24,78,100,0

佳作欣赏

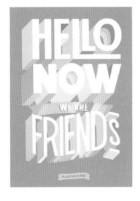

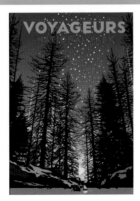

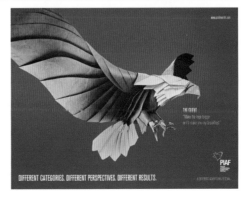

◎ 2.5.2　拼接式构图

拼接式构图是指利用较为创意的手法，将两种没有联系的图片进行合理组合，从而拼成丰富多彩的全新画面。

这是一幅冰激凌的商业海报。采用拼接的方式将冰激凌与水果切片组合，直观地点明了产品的口味与原料，结合温暖的黄色，给人以明快、美味的感觉。

■ RGB=255,212,1 CMYK=5,21,88,0
□ RGB=255,255,255 CMYK=0,0,0,0
■ RGB=246,242,181 CMYK=8,4,38,0
■ RGB=238,180,8 CMYK=11,35,92,0

这是一幅旅行海报作品。通过不同景色的衔接形成上下两个版面，金秋之景与湖面风格形成截然不同的视觉体验。同时青色与金黄色调形成鲜明的对比色对比，带来较强的视觉刺激。

■ RGB=46,129,140 CMYK=80,41,44,0
■ RGB=240,116,36 CMYK=6,67,87,0
■ RGB=249,192,65 CMYK=6,31,78,0
■ RGB=232,18,34 CMYK=10,97,90,0
□ RGB=255,255,255 CMYK=0,0,0,0
■ RGB=125,94,23 CMYK=56,63,100,16

佳作欣赏

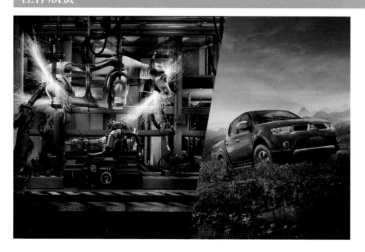

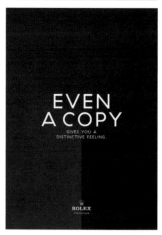

◎2.5.3 对称式构图

对称式构图设计，并不要求画面中的元素必须呈现完整的轴对称或中心对称，而且两边可采用两个不同的元素相对应排列。采用对称式构图，可以给人较为完美、和谐的视觉效果。

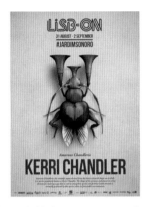

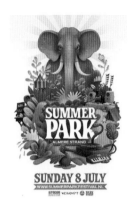

该作品中的主图是一只甲虫，而甲虫的形状采用对称的方式设计而成，极具视觉美感。深米色的背景搭配褐色的文字，使画面整体既生动又有趣。

这是一幅夏季活动宣传海报。海报将图形、文字等元素居中排版，使版面形成左右均衡的布局。丰富绚丽的色彩与动植物元素给人以热情、鲜活的感觉，同时显示出活动的火热。

- RGB=226,213,182 CMYK=15,17,31,0
- RGB=89,67,53 CMYK=65,71,78,33
- RGB=83,113,178 CMYK=74,56,10,0
- RGB=118,70,108 CMYK=65,82,43,3
- RGB=189,108,95 CMYK=32,67,59,0

- RGB=254,249,227 CMYK=2,3,15,0
- RGB=232,53,90 CMYK=10,90,51,0
- RGB=253,100,10 CMYK=0,74,91,0
- RGB=255,255,255 CMYK=0,0,0,0
- RGB=91,107,79 CMYK=71,53,75,10
- RGB=193,50,111 CMYK=31,91,36,0

佳作欣赏

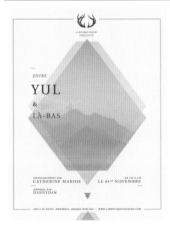

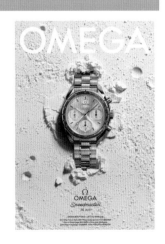

◎2.5.4　中心式构图

中心式构图设计，就是将海报的主体元素放在画面的中心位置。这样就可以让观者较为容易地留意到海报，也具有简易、醒目的美感。但是放在中心的主体物需小心选择，操作不当会令画面效果变差。

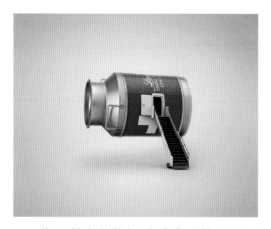

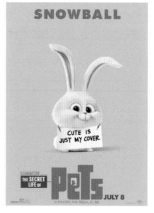

作品的主体物设计成降落的飞机造型，极具创意感。粉色的渐变背景，既突出画面中心的主体物，也让整体画面生动有趣且具有空间感。

这是一幅动画电影宣传海报。将卡通动物放在画面中心，使其更加醒目、突出，结合蓝色的背景，形成洁净、清新、俏皮的视觉效果。

- RGB=214,159,199 CMYK=20,46,4,0
- RGB=248,224,234 CMYK=3,18,3,0
- RGB=183,44,47 CMYK=35,95,89,2
- RGB=167,140,118 CMYK=42,47,53,0
- RGB=69,60,61 CMYK=74,73,68,36

- RGB=159,218,235 CMYK=42,2,11,0
- RGB=247,247,247 CMYK=4,3,3,0
- RGB=65,143,157 CMYK=74,34,37,0
- RGB=201,57,45 CMYK=27,90,88,0
- RGB=249,238,54 CMYK=10,4,81,0

佳作欣赏

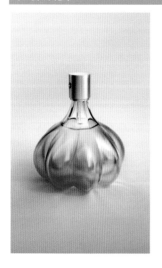

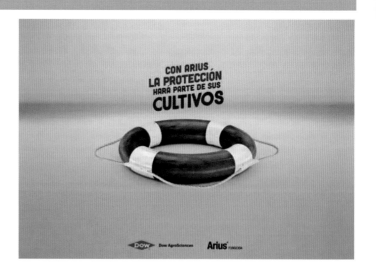

◉ 2.5.5　倾斜式构图

商业海报设计中，倾斜式构图是将画面以倾斜的方式设计而成。过度规范的海报构图，难免会给人一些沉闷感。倾斜式构图设计可以有效地避免这种缺陷，增加画面的灵动性而不显得呆板。但是，倾斜式构图如果运用不当，会产生不稳定的视觉感受。

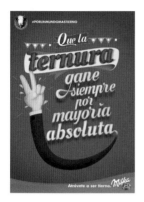

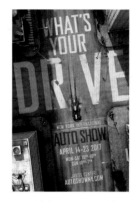

海报采用倾斜型的构图方式设计而成，将文字与彩带元素倾斜摆放，并使用大面积的紫色进行搭配，打造出雅致、时尚、个性的视觉效果。

该作品以俯视且倾斜的角度设计而成，给人一种空间距离感。画面中的汽车元素及红色的文字，起到为灰色调的画面点睛的作用。

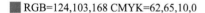

- ■ RGB=124,103,168 CMYK=62,65,10,0
- ■ RGB=84,65,118 CMYK=80,84,36,1
- ■ RGB=25,57,100 CMYK=97,87,45,11
- ■ RGB=226,226,228 CMYK=13,11,9,0
- ■ RGB=251,214,52 CMYK=7,19,82,0
- ■ RGB=255,163,61 CMYK=0,48,77,0
- ■ RGB=255,59,61 CMYK=0,87,70,0
- ■ RGB=148,185,56 CMYK=51,15,91,0
- ■ RGB=62,200,243 CMYK=64,2,7,0

- ■ RGB=128,142,144 CMYK=57,40,40,0
- ■ RGB=240,241,241 CMYK=7,5,5,0
- ■ RGB=193,22,23 CMYK=31,100,100,1
- ■ RGB=254,0,16 CMYK=0,96,91,0
- ■ RGB=13,41,69 CMYK=99,90,57,34

佳作欣赏

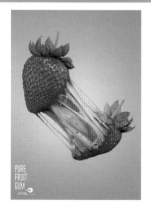

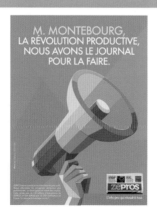

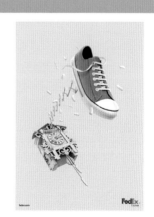

2.6 商业海报设计中的风格

在商业海报设计中，风格作为画面的形象要素之一，具有传达情感的功能。因而，风格必须具有视觉上的美感，能够给人以美的感受。商业海报设计可分为极简风格、抽象风格、矢量风格、绘画风格、3D风格等。

特点：

◆ 极简风格的设计给人一种简洁、大方、易于阅读的视觉感受；

◆ 抽象风格的设计最大的特点就是概括性强；

◆ 矢量风格的设计有清晰的线条和统一的笔触，易于阅读；

◆ 绘画风格的设计具有较强的融入感，不会显得突兀与单调，独具特色；

◆ 3D风格的设计具有巧妙而错综复杂的内部结构和外观动态，画面具有较强的空间立体感。

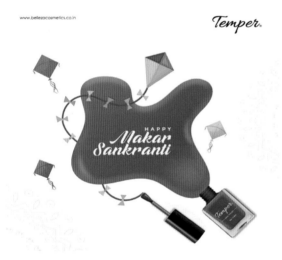

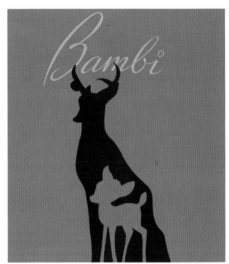

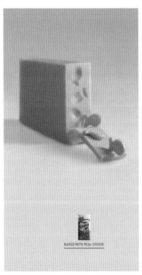

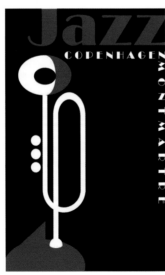

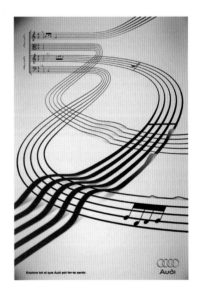

◎2.6.1 极简风格

极简风格是指把所有组成画面的元素、色彩简化处理，整个画面的内容较少，但是所表达的含义却十分深刻。极简风格整体构图倾向于简洁化，具有简约而不简单的美感，是如今深受大众喜欢的一种风格。

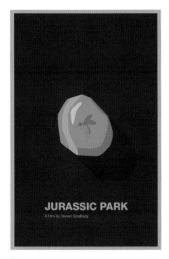

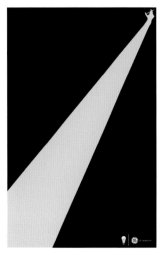

这是一幅电影宣传海报作品。采用极简的风格设计而成，表现出封在琥珀中的昆虫形象，展现出复古、古典、悠久的气息。

作品中的主体是一只从左下角延伸到右上角拿着铅笔的手，极具趣味感。在黑色背景的衬托下，黄色主体物更加显眼。同时，简约的设计使人更想深入了解海报的内容。

- RGB=60,50,45 CMYK=73,74,76,47
- RGB=242,149,47 CMYK=6,53,83,0
- RGB=189,118,34 CMYK=33,61,97,0
- RGB=193,181,156 CMYK=30,28,39,0

- RGB=3,3,2 CMYK=92,87,88,79
- RGB=255,255,255 CMYK=0,0,0,0
- RGB=231,222,73 CMYK=18,10,78,0

佳作欣赏

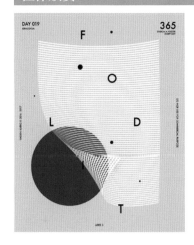

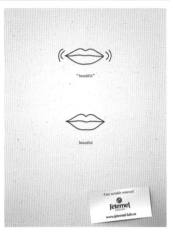

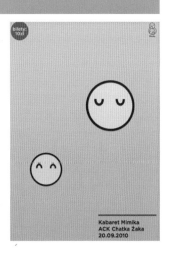

◎2.6.2 抽象风格

抽象风格是指没有具体的内容,而是运用点、线、面等绘画方式来表达心情、感觉等,是凭借幻想创造出的一种风格,具有超出常规、凸显设计者想象力的特点。抽象风格的内容一般很难理解,不能用客观形态来定义。

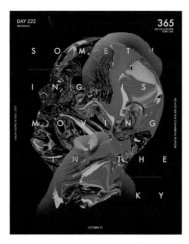

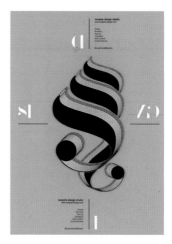

该作品中的主图是采用多种不规则形态组合成的人物头像,加上亮眼的色彩搭配,使其极具科技感。黑色背景让主图设计突出,同时白色的文字既丰富了画面细节,又起到了稳定画面的作用。

该作品中的主图是三个卷页设计的形状,而橙黄色的背景,更加凸显主体物,也使整体画面极具空间层次感。而四周的规整文字设计,起到了稳定主体的作用。

- ■ RGB=28,27,35 CMYK=86,84,72,61
- ■ RGB=110,102,174 CMYK=67,64,5,0
- ■ RGB=223,46,92 CMYK=15,92,49,0
- ■ RGB=227,137,58 CMYK=14,57,80,0
- ■ RGB=108,199,229 CMYK=57,7,12,0

- ■ RGB=247,152,49 CMYK=3,52,82,0
- □ RGB=255,255,255 CMYK=0,0,0,0
- ■ RGB=141,144,152 CMYK=52,41,34,0
- ■ RGB=16,15,15 CMYK=87,83,83,73

佳作欣赏

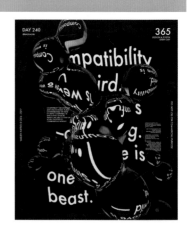

◎2.6.3 矢量风格

矢量风格是一种以图形为设计原理的风格。它既可以简练地概括一个艺术形象，同时又具有抽象符号的意义，是一种很普遍的风格。矢量风格的画面图形容量较小，且图形不管放大还是缩小都不会导致画面失真。

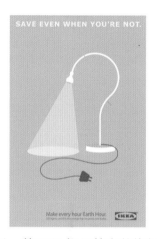

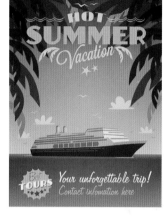

这是一款LED灯具的宣传海报设计。海报采用矢量风格设计，利用简洁的画面来表达节约用电的宣传理念。加上浅色调的配色方式，给人一种理智、舒适的视觉感受。

这是一幅旅游宣传海报。画面以矢量图形和文字为主，给人以轻松、简洁的感觉。通过矢量图形来宣传旅游业，凸显出整体画面的生机与自然。

- RGB=150,205,207 CMYK=46,8,22,0
- RGB=255,255,255 CMYK=0,0,0,0
- RGB=222,221,193 CMYK=17,11,28,0
- RGB=111,110,113 CMYK=65,57,51,2

- RGB=96,184,178 CMYK=63,11,36,0
- RGB=52,104,117 CMYK=83,56,50,4
- RGB=237,188,82 CMYK=12,32,73,0
- RGB=50,61,32 CMYK=79,65,98,45

佳作欣赏

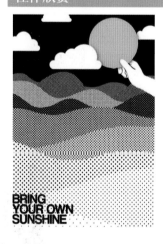

◎ 2.6.4　绘画风格

绘画风格是指通过绘画的形式展现在画面上的视觉效果，绘画风格的元素能够赋予海报设计的个性与特色，给人以轻盈而又富有情趣的感觉。如今，绘画风格的海报设计使用率越来越高，而且绘画元素常常是用来呈现创意的有效手段之一。

这是一幅封面海报设计作品。将主体物放置在画面正中，鲜艳、明媚的色彩与背景形成鲜明的冷暖对比，具有较强的视觉冲击力，同时营造出安静、浪漫的气氛。

这是一幅书籍插图海报作品。作品以童年探险为主题，主人公位于森林中的斜坡上，使版面形成向内收缩的构图，引导观者目光，引起观者的好奇心，营造出神秘、未知的氛围，具有较强的吸引力。

■ RGB=34,43,67 CMYK=92,87,58,36

■ RGB=50,117,154 CMYK=81,51,30,0

■ RGB=221,212,154 CMYK=19,16,46,0

■ RGB=210,120,61 CMYK=22,63,80,0

■ RGB=225,60,17 CMYK=13,89,100,0

□ RGB=255,255,255 CMYK=0,0,0,0

■ RGB=250,205,86 CMYK=6,25,72,0

■ RGB=109,140,141 CMYK=64,39,43,0

■ RGB=175,187,178 CMYK=37,22,30,0

■ RGB=57,88,90 CMYK=80,62,61,16

■ RGB=22,33,31 CMYK=87,77,79,62

■ RGB=48,43,38 CMYK=77,75,78,54

■ RGB=175,111,83 CMYK=39,64,69,0

■ RGB=226,179,138 CMYK=15,36,47,0

佳作欣赏

◎ 2.6.5　3D 风格

　　3D 风格是指具有三维形态，即立体效果的一种艺术风格。3D 风格的海报设计具有丰富的色彩、光泽、肌理、材质等外观质感。而且 3D 风格的画面具有巧妙而错综复杂的内部结构和极为立体的外观形态。

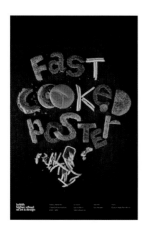

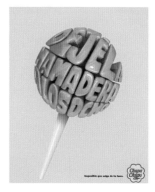

　　这是美食杂志的内页设计。将食物与文字相结合，组合成文字造型的食物，使作品具有较强趣味性的同时可以吸引观者目光及增强食欲，产生较好的宣传效果。

　　这是一幅棒棒糖的宣传海报。画面中的棒棒糖由 3D 立体的英文字母构成，整体造型新颖别致。采用苹果绿作为主色，搭配浅绿色的背景，更加突出了文字糖果的立体感。而右下角的标志，能起到宣传作用。

■ RGB=68,27,14 CMYK=63,88,97,57

■ RGB=0,0,0 CMYK=93,88,89,80

■ RGB=245,227,118 CMYK=10,11,62,0

□ RGB=255,255,255 CMYK=0,0,0,0

■ RGB=198,116,56 CMYK=28,64,84,0

■ RGB=206,222,192 CMYK=25,7,30,0

■ RGB=102,178,71 CMYK=64,11,89,0

■ RGB=243,230,75 CMYK=12,8,76,0

■ RGB=187,37,54 CMYK=33,97,82,1

佳作欣赏

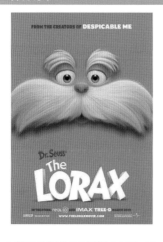

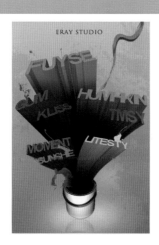

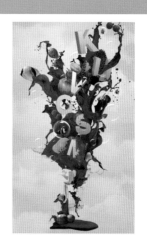

第 **3** 章　商业海报设计的基础色

商业海报设计的基础色分为红、橙、黄、绿、青、蓝、紫，加上黑、白、灰。各种色彩都有自己的特点，给人的感觉也是不同的。有的会让人兴奋，有的会让人忧伤，有的会让人感到充满活力，还有的会让人感到神秘莫测。

◆　色彩有冷暖之分，冷色给人以凉爽、寒冷、清透的感觉，而暖色给人以阳光、温暖、兴奋的感觉。

◆　黑、白、灰是天生的调和色，可以让海报画面更稳定。

◆　色相、明度、纯度被称为色彩的三大属性。

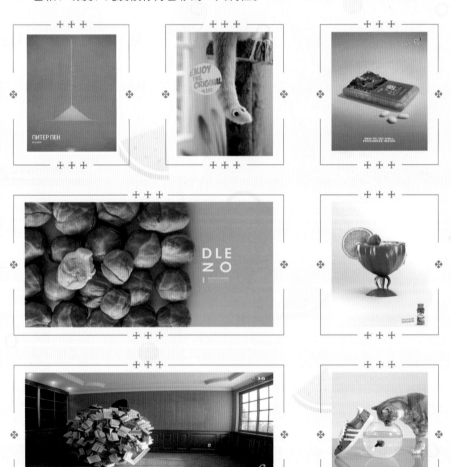

3.1 红

◎ 3.1.1 认识红色

 红色：璀璨夺目，象征幸福，是一种很容易引起人们关注的颜色。在色相、明度、纯度等不同的情况下，传递出的信息与要表达的意义也会发生改变。

 色彩情感：祥和、吉庆、张扬、热烈、热闹、热情、奔放、激情、豪情、浮躁、危害、惊骇、警惕、间歇等。

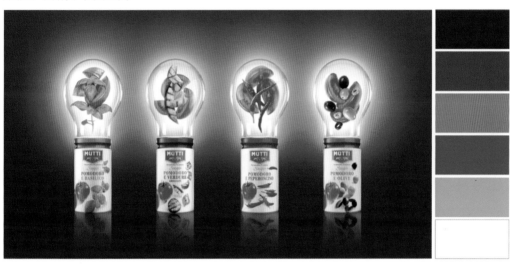

洋红 RGB=207,0,112 CMYK=24,98,29,0	胭脂红 RGB=215,0,64 CMYK=19,100,69,0	玫瑰红 RGB=230,27,100 CMYK=11,94,40,0	宝石红 RGB=200,8,82 CMYK=28,100,54,0
朱红 RGB=233,71,41 CMYK=9,85,86,0	绛红 RGB=229,1,18 CMYK=11,99,100,0	山茶红 RGB=220,91,111 CMYK=17,77,43,0	浅玫瑰红 RGB=238,134,154 CMYK=8,60,24,0
火鹤红 RGB=245,178,178 CMYK=4,41,22,0	鲑红 RGB=242,155,135 CMYK=5,51,42,0	壳黄红 RGB=248,198,181 CMYK=3,31,26,0	浅粉色 RGB=255,222,235 CMYK=0,20,1,0
勃艮第酒红 RGB=102,25,45 CMYK=56,98,75,37	鲜红 RGB=205,5,42 CMYK=25,100,88,0	灰玫红 RGB=194,115,127 CMYK=30,65,39,0	优品紫红 RGB=225,152,192 CMYK=15,51,5,0

◎3.1.2 洋红 & 胭脂红

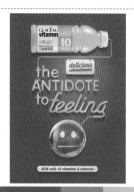

❶ 洋红色既有红色的特点，又给人以愉快、充满活力的感觉，可以打造出鲜明、刺激的画面。

❷ 这是一幅维他命水的创意海报设计。海报以洋红色为主色，给人一种较为亮眼的视觉感受。

❸ 加以橙黄色的立体产品、图案及文字做点缀，使得画面更加丰富，极具美味感。

❶ 胭脂红与正红色相比较，其纯度与明度稍低，呈现出典雅、迷人、充满魅力的视觉效果。

❷ 这是一幅干奶酪的海报设计。画面以乳白色作为背景色，将胭脂红衬托得更加醒目、鲜艳。

❸ 重心型的构图将主体物放置在版面中心处，突出其主体地位，使观者以最快速度了解产品。

◎3.1.3 玫瑰红 & 宝石红

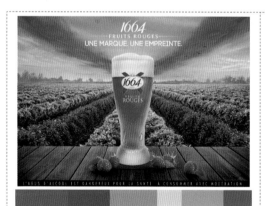

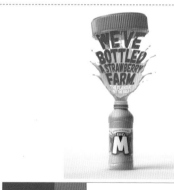

❶ 玫瑰红比洋红色纯度更高，因此呈现出更为热情、饱满、亮丽的视觉效果。

❷ 这是一幅农业食品的海报设计。海报以玫瑰红为主色调，给人一种鲜艳、明朗的感觉。

❸ 绿色的出现使整个画面更具生命气息，丰富了画面色彩，使画面更显缤纷、多彩。

❶ 宝石红是洋红色的一种，明度和纯度都比较高，给人一种华丽、雍容的视觉感受。

❷ 这是一幅果汁的商业海报作品。海报中产品与文字位于版面正中的位置，给人以醒目、直观的感受。

❸ 以宝石红色与粉红色进行搭配，加以白色背景，呈现出较为亮眼、明丽的视觉效果。

◎ 3.1.4　朱红 & 绛红

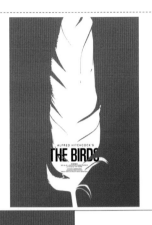

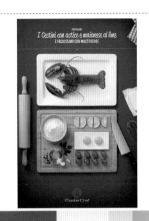

❶ 朱红介于橙色和红色之间，视觉效果上呈现醒目、亮眼的感觉。

❷ 这是一幅电影的海报设计。海报以一根羽毛作为主图，将文字置于其中。新颖的设计，极易吸引公众的注意力。

❸ 画面在朱红色背景的衬托下，主体物极为突出，给人一目了然的视觉感受。

❶ 绛红色色彩艳丽、夺目，与其他色彩搭配时可以迅速吸引观者目光。

❷ 这是一幅美食主题的海报设计。海报将鲜红色的背景与各种暖色调搭配，使食材更显美味。

❸ 食材与工具的有序摆放，给人以有条不紊、层次清晰的感觉。

◎ 3.1.5　山茶红 & 浅玫瑰红

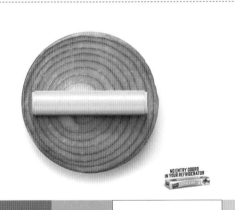

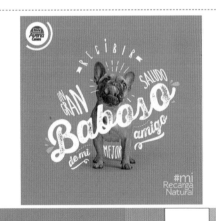

❶ 山茶红是一种纯度较高的色彩，给人一种甜蜜、柔美的感觉。

❷ 这是一幅保鲜膜的商业海报设计。通过主体产品与食材的展示，结合广告语的内容，说明了产品的保鲜能力。

❸ 画面以白色作为背景色，将山茶红色充分展示，具有较强的视觉吸引力。

❶ 浅玫瑰红是紫红色中带有深粉色的颜色，能够展现出温馨、典雅的视觉效果。

❷ 这是一幅宠物用品的海报设计。海报以宠物狗作为主体，在其周围设计了灵活的白色文字，使整个画面具有层次美感。

❸ 海报以浅玫瑰红色作为背景，给人一种干净、可爱的视觉感受。

◎3.1.6 火鹤红 & 鲑红

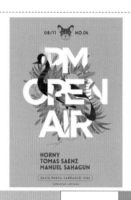

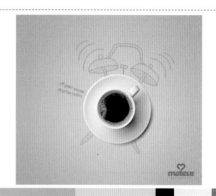

❶ 火鹤红与鲑红接近，但火鹤红的明度比鲑红高，给人的感觉会更温和、舒适、柔软一些。

❷ 这是一幅创意文字海报。海报以火鹤红色为背景，主体文字为白色，与黄色相搭配设计而成。

❸ 文字的变形设计为画面增添了艺术感，使画面具有独特的美感。

❶ 鲑红是一种纯度较低的红色系色彩，给人一种温柔、淡雅的视觉感受。

❷ 这是一幅咖啡的商业海报。海报将咖啡杯与闹钟的线稿图形结合，形成一种卡通化的画面效果。

❸ 海报以不同纯度的鲑红色作为背景色，使背景色彩富含层次感与变化。

◎3.1.7 壳黄红 & 浅粉色

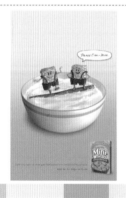

❶ 壳黄红与鲑红形成同类色对比，但壳黄红明度较高，纯度较低，给人一种温和、雅致的感觉。

❷ 这是一幅食品商业海报。海报以渐变的壳黄红作为背景色，使作品更具吸引力。

❸ 卡通化、拟人化的食物形象赋予画面趣味感与俏皮感，使作品更具创意。

❶ 浅粉色的纯度非常低，是一种梦幻的色彩，给人一种温馨、甜美的视觉感受。

❷ 这是一幅饮品的创意海报设计。海报采用大面积的留白设计，只在画面中心位置设计了象征饮品口味的水果，既清晰又明了。

❸ 海报以浅粉红色为主色，加以小面积的绿色和蓝色点缀，充分展现出清新、自然的视觉效果。

◉3.1.8 勃艮第酒红 & 鲜红

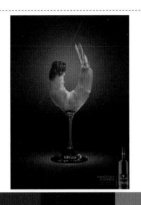

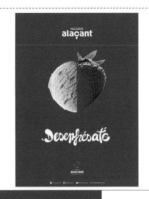

① 勃艮第酒红是浓郁的暗红色，明度较低，容易让人感受到高贵、丝滑和魅力。

② 这是一幅葡萄酒的品牌海报。作品以酒杯与食物相结合的形式进行展示，具有较强的创意性与幽默性。

③ 画面采用同色系的勃艮第酒红为背景，使整张海报看起来极为瑰丽、大气，加以橙黄色做点缀，可以为画面增添美味感。

① 鲜红色介于红色与胭脂红色之间，视觉效果上呈现醒目、热烈的感觉。

② 这是一幅冰激凌的海报设计。海报以冰激凌与草莓作为主体，将文字居中排版，具有较强的可读性。

③ 产品在鲜红色背景的衬托下极为突出，给人以甜蜜、浪漫的视觉感受。

◉3.1.9 灰玫红 & 优品紫红

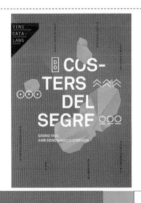

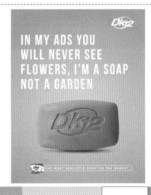

① 灰玫红是一种纯度较高，但明度较低的红紫色，给人一种安静、典雅的视觉感受。

② 这是一幅葡萄酒品牌的形象海报设计。海报的背景采用不同纯度的灰玫红色相搭配，设计出对折效果。

③ 主体图形则是明亮的粉绿色不规则立体图形，使画面整体更具有空间感，同时也传递出和谐、自然的美感。

① 优品紫红是介于红色与紫色之间的色彩，常给人一种亮丽、优雅、时尚的感觉。

② 该海报是一幅肥皂产品的宣传设计作品。通过直接展示的手段将产品呈现在观者面前，带来最直观的视觉冲击力。

③ 海报以优品紫红色作为主色调，加以天蓝色与白色作为辅助色，使画面更显清新、纯净。

3.2 橙

◎3.2.1 认识橙色

橙色：暖色系中最和煦的一种颜色，让人联想到金秋时丰收的喜悦、律动时的活力。偏暗一点会让人有一种安稳的感觉。大多数食物都是橙色系的,故而橙色也多用于食品、快餐等行业。

色彩情感：饱满、明快、温暖、祥和、喜悦、活力、动感、安定、朦胧、老旧、抵御等。

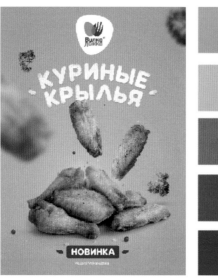

橙色 RGB=235,85,32 CMYK=8,80,90,0	柿子橙 RGB=237,108,61 CMYK=7,71,75,0	橘红色 RGB=235,97,3 CMYK=9,75,98,0	橘色 RGB=238,114,0 CMYK=7,68,97,0
太阳橙 RGB=242,141,0 CMYK=6,56,94,0	热带橙 RGB=242,142,56 CMYK=6,56,80,0	橙黄 RGB=255,165,1 CMYK=0,46,91,0	杏黄 RGB=229,169,107 CMYK=14,41,60,0
米色(浅茶色)RGB=228,204,169 CMYK=14,23,36,0	蜂蜜色 RGB=250,194,112 CMYK=4,31,60,0	沙棕色 RGB=244,164,96 CMYK=5,46,64,0	琥珀色 RGB=202,105,36 CMYK=26,70,94,0
驼色 RGB=181,133,84 CMYK=37,53,71,0	咖啡色 RGB=106,75,32 CMYK=59,69,100,28	棕色 RGB=113,58,19 CMYK=54,80,100,31	巧克力色 RGB=85,37,0 CMYK=59,84,100,48

◉3.2.2 橙色 & 柿子橙

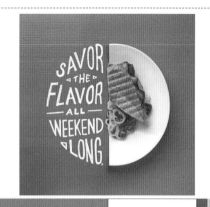

❶ 橙色的明度与纯度都较高，点燃了黑色背景的沉闷，给人以鲜明、活跃的感觉。

❷ 这是一幅抽象海报作品。以行星图形作为主体，旋转形成的光晕带来了极强的动感。

❸ 海报以橙色搭配黑色，两种色彩形成强烈的明暗对比，带来了极强的视觉刺激。

❶ 柿子橙是一种明度较低的橙色，与橙色相比更温和些，同时又不失醒目感。

❷ 这是一幅食品宣传海报。该海报通过拼接的形式，使文字与图像形成互动。

❸ 以柿子橙作为主色，乳白色作为辅助色，形成简洁、鲜明、明亮的画面效果。

◉3.2.3 橘红色 & 橘色

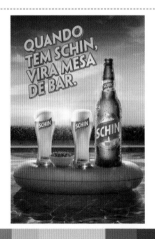

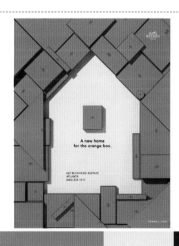

❶ 橘红色与红色形成邻近色对比，给人以强烈、直观的视觉冲击力。

❷ 这是一幅啤酒的商业海报。以产品作为主体，并采用满版型构图，充分展示产品。

❸ 倾斜排版的文字与图像分离，增强活跃感的同时便于观者了解产品信息。

❶ 橘色相较于橙色，色彩的饱和度较低，给人带来明亮、积极、活跃的视觉感受。

❷ 这是一幅品牌海报作品。大面积的橘色背景形成温暖、富丽的视觉效果。

❸ 海报中的图形元素较多，形成了直观的视觉冲击力。

◎ 3.2.4 太阳橙 & 热带橙

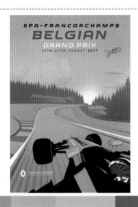

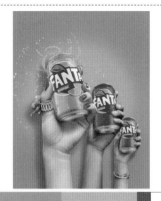

❶ 太阳橙的明度相较于橙色较低，给人以明媚、阳光的感觉。

❷ 这是一幅赛车的海报设计。以太阳橙色、朱红色、橙黄色、铬黄色等色彩进行搭配，使整个画面呈暖色调，具有较强的视觉冲击力。

❸ 黑色位于画面下方，色彩明度较低，增强了画面的视觉重量感。

❶ 热带橙的明度较高，给人一种健康、热情的感觉。

❷ 这是一幅饮品产品海报。海报以大面积的热带橙色为主色，充分展现出品牌想要呈现的热情、活跃的特点。

❸ 加以紫色的点缀，与热带橙形成对比色对比，增强了画面色彩的跳跃感。

◎ 3.2.5 橙黄 & 杏黄

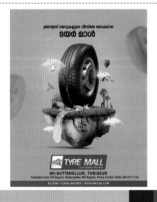

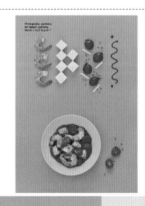

❶ 橙黄更偏于黄色，是一种较为明亮的色彩，具有温暖、明媚的视觉效果。

❷ 这是一幅轮胎品牌海报设计。版面采用三角形构图，形成稳定、规整的视觉效果。

❸ 画面整体以橙黄色为主色，加以黑色与红色两种具有强烈视觉刺激的色彩作为辅助色，使画面更具视觉冲击力。

❶ 杏黄是一种纯度与明度偏低的橙色，给人一种恬静、柔和的感受。

❷ 这是一幅均衡饮食主题的海报。采用中纯度的杏黄色作为背景，更显食材与食物的美味可口，增强了观者食欲。

❸ 暖色调的配色方案，带来了惬意、自然、温和的视觉体验。

⊙3.2.6 米色 & 蜂蜜色

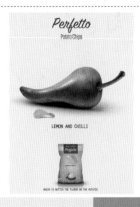

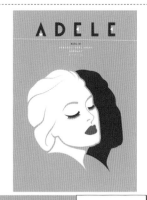

① 米色具有温柔、细腻、自然的特点，大面积的米色背景可以带来舒适、温和的视觉感受。

② 这是一幅关于薯片产品的商业海报设计，将马铃薯设计为辣椒的形状，具有趣味性的同时直观说明了产品口味，让人一目了然。

③ 海报以米色作为主色，深玫红色与绿色作为点缀色，带来鲜活、自然、明快的视觉效果。

① 蜂蜜色是明度较低的黄色，给人以柔和、亲近的感觉。

② 该海报以人像剪影作为画面整体的视觉核心，加以简单的文字做点缀，具有简约的美感。

③ 海报以蜂蜜色为背景，加以黑、白、红三色做点缀，打破了画面的单调性，增加了画面的活跃感。

⊙3.2.7 沙棕色 & 琥珀色

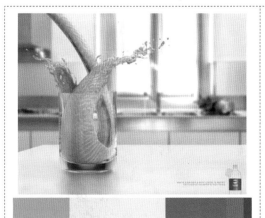

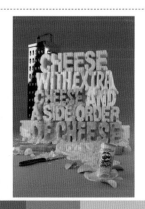

① 沙棕色的纯度和明度适中，具有和煦、明媚、鲜活的视觉效果。

② 这是一幅产品海报。倾倒的效果与水平构图形成较强的动感与空间感。

③ 海报以象牙色为背景，形成柔和、温柔的画面风格，带来舒适、惬意的视觉体验。

① 琥珀色介于黄色和咖啡色之间，给人一种清洁、光亮的视觉感受。

② 这是一幅食品宣传海报设计。将食品与文字相结合，并摆放在画面中心位置，抓住了人们的视觉重心。

③ 海报以渐变的琥珀色为背景，在让主体文字更加突出的同时，也充分展现了食品的美味。

◎3.2.8　驼色 & 咖啡色

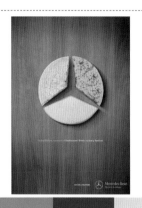

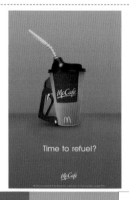

❶ 驼色是一种明度较低的色彩，常带有沉稳、内敛的特质，使作品呈现出高端、大气的风格。

❷ 这是一幅汽车品牌海报。从食物的角度切入，以无关联的元素作为主体，使海报极具创意感。

❸ 驼色的纯度变化丰富了画面背景，使画面色彩更具层次感。

❶ 咖啡色是明度较低的色彩，由于重量感较强，给人一种沉稳、高端的视觉感。

❷ 这是一幅咖啡海报设计。海报以不同纯度的咖啡色作为背景，具有稳定画面的作用。

❸ 主体产品占据画面中心位置，在深色调的背景下极为醒目、突出。

◎3.2.9　棕色 & 巧克力色

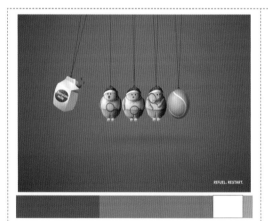

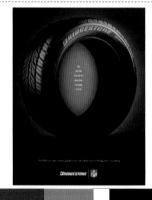

❶ 棕色的纯度较高，明度较低，给人以浓厚、沉稳、低沉的感觉。

❷ 这是一幅巧克力牛奶的商业海报。海报以渐变的棕色作为背景，将主体图形放置在画面中央，具有醒目、鲜明的效果。

❸ 黄绿色作为点缀色，赋予画面鲜活、清新的气息，使画面更显活跃。

❶ 巧克力色是一种棕色，由于其本身纯度较低，在视觉上容易让人产生浓郁和厚重的感觉。

❷ 这是一幅汽车的海报设计。海报以一个轮胎作为主体图形，运用独特的手法把汽车想要表现的特点完美地展现出来。

❸ 海报以不同纯度的巧克力色作为主色，使画面空间感十足。

3.3 黄

◎ 3.3.1 认识黄色

黄色：一种常见的色彩，可以使人联想到阳光。由于明度、纯度，甚至与之搭配颜色的不同，其向人们传递的感受也会发生改变。

色彩情感：富贵、明快、阳光、温暖、灿烂、美妙、幽默、辉煌、平庸等。

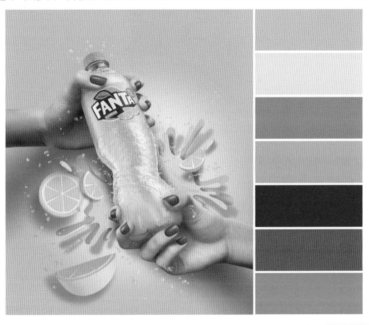

黄色 RGB=255,255,0 CMYK=10,0,83,0	铬黄 RGB=253,208,0 CMYK=6,23,89,0	金色 RGB=255,215,0 CMYK=5,19,88,0	柠檬黄 RGB=241,255,78 CMYK=16,0,73,0
含羞草黄 RGB=237,212,67 CMYK=14,18,79,0	月光黄 RGB=255,244,99 CMYK=7,2,68,0	茉莉黄 RGB=226,201,109 CMYK=17,22,64,0	香槟黄 RGB=255,249,177 CMYK=4,2,40,0
金盏花黄 RGB=247,171,0 CMYK=5,42,92,0	姜黄色 RGB=244,222,111 CMYK=10,14,64,0	象牙黄 RGB=235,229,209 CMYK=10,10,20,0	奶黄 RGB=255,234,180 CMYK=2,11,35,0
那不勒斯黄 RGB=207,195,73 CMYK=27,21,79,0	卡其黄 RGB=176,136,39 CMYK=39,50,96,0	芥末黄 RGB=214,197,96 CMYK=23,22,70,0	黄褐色 RGB=196,143,0 CMYK=31,48,100,0

◎3.3.2　黄色＆铬黄

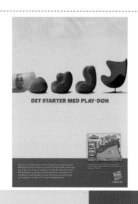

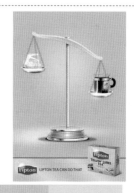

❶ 黄色是明度较高的颜色，给人一种明快、跃动的感觉。

❷ 这是一幅黏土玩具的海报设计。将产品以家具的造型呈现，通过渐变图形的变化方式增强作品的趣味性。

❸ 海报采用以黄色为主色，红色与深红色为辅助色的搭配方式，形成热烈、明媚、浓郁的色彩效果。

❶ 铬黄色是一种贵金属的色彩，这个色彩的纯度和明度都非常高，是一种积极、活跃的颜色。

❷ 这是一幅茶叶产品的宣传海报设计。将产品与钻石放置在天平的两端，通过右侧下沉的秤盘说明产品的价值高于钻石。

❸ 以大面积的铬黄色作为主色，亮灰色作为辅助色，使画面呈现出华丽、璀璨、耀眼的效果。

◎3.3.3　金色＆柠檬黄

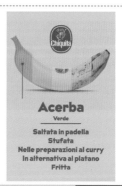

❶ 金色容易让人联想到奢华、富有，所以金色给人以收获、活力的感觉。

❷ 这是一幅花茶海报设计作品，采用从金色至白色的渐变背景，给人以强烈的视觉冲击感，同时突出中心的产品。

❸ 内容文字采用深色调，起到了稳定画面的作用。

❶ 柠檬黄带有绿色的特点，给人一种鲜活、健康的感觉。

❷ 这是一幅创意食谱海报设计。海报以柠檬黄作为主色，加以深蓝色和灰棕色的斑点作为点缀，给人带来强烈的视觉冲击力。

❸ 居中的构图方式呈现出均衡、稳定的视觉效果。

◎3.3.4 含羞草黄 & 月光黄

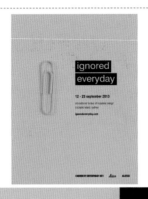

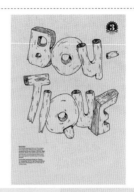

❶ 含羞草黄是极具大自然气息的颜色，色彩明度相对较低，给人以温暖、愉悦的感觉。

❷ 这是一幅节日宣传海报。通过垂直排版文字增强其条理性，呈现出规整有序、层次分明的效果，易于阅读。

❸ 海报以含羞草黄色作为主色，黑色作为辅助色，形成极简风格。

❶ 月光黄是一种比较稳定的黄色，能营造出稳定、温暖的氛围。

❷ 这是一幅宣传海报的设计。海报采用月光黄色作为主色，加以亮灰色与黑色及灰色进行搭配。通过几种鲜明色彩的搭配增强画面的视觉冲击力。

❸ 文字与木桩的结合增强了作品的创造力与设计感，使画面更具意趣。

◎3.3.5 茉莉黄 & 香槟黄

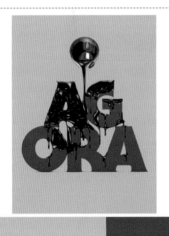

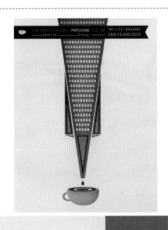

❶ 茉莉黄是极具大自然气息的颜色，给人以静谧、愉悦的感觉。

❷ 海报以茉莉黄色作为主色，该色彩明度适中，极具温和气息。

❸ 加以深洋红色及黑色作为点缀，使画面既不突兀，又具有醒目的视觉效果。

❶ 香槟黄色泽轻柔，给人以温馨、大方的色彩视觉效果。

❷ 海报采用居中构图的方式设计，简洁明确地突出主体物。

❸ 海报以香槟黄色作为背景，加以青色和深黄色作为点缀，充分展现出大方的视觉感。

◎3.3.6 金盏花黄 & 姜黄色

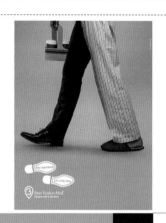

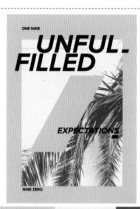

① 金盏花黄色彩的饱和度较高，给人一种热烈、饱满的感觉。

② 海报主图中人物双腿形成三角形结构，全面提升了海报的稳定性。

③ 海报以高纯度的金盏花黄作为背景色，既突出主体物，又呈现出温暖、明亮的效果。

① 姜黄色的明度较高、纯度适中，是一种淡雅、温柔的颜色。

② 整体海报以杂志封面的构图方式制作而成，具有较强的稳定、规整感。

③ 海报以姜黄色作为主色，加以浅米色、紫灰色及黑色作为点缀，使画面生动而富有层次。

◎3.3.7 象牙黄 & 奶黄

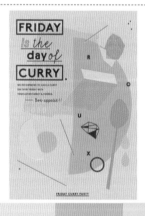

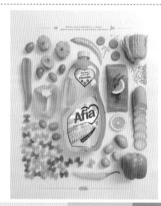

① 象牙黄色的纯度适中，是一种比较淡的黄色，具有较好的亲和力。

② 这是一幅食品推荐节的海报设计。通过不规则的图形与线条形成抽象风格，给人个性、时尚的感觉。

③ 画面左上角的文字与边框形成规整、方正的视觉效果，提升了文字的可读性。

① 奶黄色的明度较高，是一种比较淡的黄色，具有良好的亲和力。

② 这是一幅玉米油的宣传海报设计。采用满版式的构图，将产品与食材摆放在一起，给人以饱满、丰富、明亮的感觉。

③ 画面上方居中的文字与下方图形起到了很好的稳定作用。

◎3.3.8 那不勒斯黄 & 卡其黄

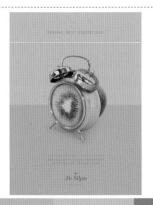

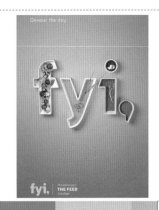

① 那不勒斯黄是一种优雅、沉稳、具有韵味的色调。

② 简单的分割型构图将同类色色彩分开层次，给人和谐、统一感的同时不失变化。

③ 海报以不同纯度的那不勒斯黄作为主色，粉紫色与灰色作为点缀，丰富了画面色彩。

① 卡其黄的纯度较低，是一种复古、典雅的颜色。

② 海报以大面积的卡其黄色作为主色，与黄色的渐变过渡，丰富了画面的色彩表现，使作品更具视觉美感。

③ 文字与食物的结合使作品充满创意性，给人留下深刻印象。

◎3.3.9 芥末黄 & 黄褐色

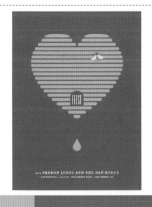

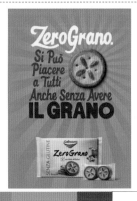

① 棕色作为海报主色，使版面形成稳定、深沉的视觉效果。

② 芥末黄色图形在低明度的棕色背景的衬托下十分醒目、突出，并且两种色彩形成邻近色搭配，具有协调、统一的美感。

③ 通过颜色明度的变化，给画面营造了很强烈的空间感。

① 黄褐色的明度与纯度较低，给人一种稳重、成熟的感觉。

② 海报采用文字与产品相嵌的形式，增强了文字与图像的互动性，使整体画面更加统一、协调。

③ 以黄褐色作为主色调，通过颜色明度、纯度的变化来制作海报背景，使整体画面具有动感与设计感。

3.4 绿

◎ 3.4.1 认识绿色

绿色：既不属于暖色系也不属于冷色系，绿色在所有色彩中居中。绿色象征着希望、生命。绿色是稳定的，它可以让人们放松心情，缓解视觉疲劳。

色彩情感：希望、和平、生命、环保、柔顺、温和、优美、抒情、永远、青春、新鲜、生长、沉重、晦暗等。

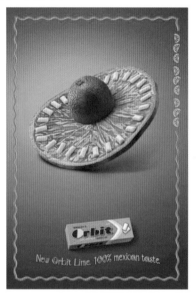

黄绿 RGB=196,222,0 CMYK=33,0,93,0	叶绿 RGB=134,160,86 CMYK=55,29,78,0	草绿 RGB=170,196,104 CMYK=42,13,70,0	苹果绿 RGB=158,189,25 CMYK=47,14,98,0
嫩绿 RGB=169,208,107 CMYK=42,5,70,0	苔藓绿 RGB=136,134,55 CMYK=56,45,93,1	奶绿 RGB=195,210,179 CMYK=29,12,34,0	钴绿 RGB=106,189,120 CMYK=62,6,66,0
青瓷色 RGB=123,185,155 CMYK=56,13,47,0	孔雀绿 RGB=0,128,119 CMYK=84,40,58,0	铬绿 RGB=0,105,90 CMYK=89,50,71,10	翡翠绿 RGB=21,174,103 CMYK=75,8,76,0
粉绿 RGB=130,227,198 CMYK=50,0,34,0	松花色 RGB=167,229,106 CMYK=42,0,70,0	竹青 RGB=108,147,95 CMYK=64,33,73,0	墨绿 RGB=15,53,24 CMYK=90,64,100,52

◎ 3.4.2　黄绿 & 叶绿

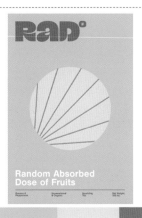

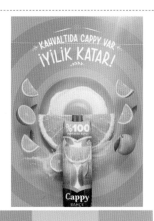

① 黄绿是春天的颜色，是生机和朝气的象征。

② 这是一款食品宣传海报。通过简单的几何图形形成图形与色彩最直观的视觉冲击力，吸引观者目光。

③ 由于黄绿色过于亮眼，所以采用深绿色的文字来稳定画面。

① 叶绿是洋溢着盛夏色彩的颜色，展现出沉稳、舒适的视觉效果。

② O 型的画面构图设计，具有向内收拢视线的作用。

③ 海报以叶绿色为主色，深黄色为辅助色，加以白色文字做点缀，整体色彩搭配极具和谐、统一的美感。

◎ 3.4.3　草绿 & 苹果绿

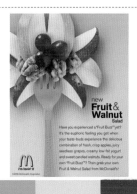

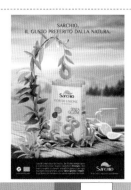

① 草绿是具有鲜活生命力的颜色，给人以清新、纯净、空灵的感觉。

② 海报通过不同纯度的绿色变化，赋予画面以强烈的生机，带来视觉与心灵的双重享受。

③ 采用红色做点缀，与草绿色形成鲜明的互补色对比，带来极强的视觉刺激。

① 苹果绿的明度、纯度适中，给人一种清脆、鲜甜的视觉感。

② 这是一幅低脂饼干的商业海报。呈现出树枝围绕产品的造型，并将柠檬放置一旁，体现出产品自然、绿色的特点，同时点明口味。

③ 苹果绿色与青色、薄柿色、红棕色等色彩进行搭配，使整体画面展现出生机勃勃、温暖、通透的视觉效果。

◎ 3.4.4　嫩绿 & 苔藓绿

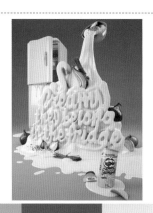

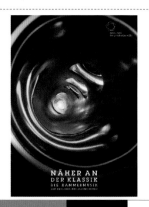

❶ 嫩绿色的纯度与明度较高，可以让人联想到草地，传递出生命与自然的气息。

❷ 这是一幅奶酪的商业海报设计。海报的主体是与文字结合的流淌下的奶酪，加以倾斜的构图，给人一种奇异的美妙感。

❸ 海报以不同明度与纯度的绿色做背景，让画面变得明快、空灵。

❶ 苔藓绿的明度较低，给人一种优美、抒情的感觉。

❷ 这是一幅音乐会的宣传海报设计。海报采用不同明度、纯度的苔藓绿作为主色调，在颜色的变化中打破了画面的沉闷感。

❸ 采用白色的文字做点缀，既为画面增加细节感，又可以起到稳定画面的作用。

◎ 3.4.5　奶绿 & 钴绿

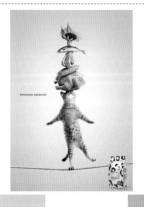

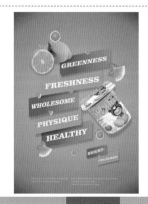

❶ 奶绿色的明度较高，纯度较低，给人一种优美、抒情、柔和的感觉。

❷ 这是一幅猫粮的宣传海报设计。海报采用奶绿色与奶黄色过渡的方式作为背景，在颜色的变化中打破了画面的沉闷感。

❸ 绳索的设计既起到分割画面的作用，同时形成视线的下沉感，可以起到稳定画面的作用。

❶ 钴绿色的明度较高，给人以强烈的活跃视觉感。

❷ 这是一幅酸奶的海报设计。海报以不同明度、纯度的钴绿色做背景，与产品本身的颜色具有强烈的对比效果。

❸ 渐变图形、白色文字与产品之间的位置关系，在丰富画面效果的同时，又具有空间层次感。

◎3.4.6 青瓷色 & 孔雀绿

① 青瓷色的明度较高，给人以鲜活、清新、明快的视觉感。

② 海报通过拼图玩具强调组装服务的简单，具有较强的说服性。

③ 海报以青瓷色为主色，并与浅草绿形成过渡，邻近色的配色方式，充分展现出简约的美感。

① 孔雀绿的颜色浓郁，给人以高贵、冷艳的视觉感受。

② 这是一幅巧克力的海报设计。采用巧克力制作出兔子的样式，既形象又有趣味。

③ 海报采用不同明度、纯度的孔雀绿色做背景，使整体画面极具空间感。而左上角的标志与右下角的产品可以起到平衡画面的作用。

◎3.4.7 铬绿 & 翡翠绿

① 铬绿色的明度较低，给人一种深沉、厚重的感觉。

② 海报以没有面部的头像做主图设计，加以黑色的随意文字做点缀，极具设计感。

③ 铬绿色的背景加以黑色文字做装饰，使画面显得饱满。

① 翡翠绿色中略带青色，给人以清新、活泼的视觉印象。

② 该海报采用翡翠绿色做背景，加以橄榄绿色、白色做点缀，既丰富了画面，又不会让人感觉杂乱无章。

③ 画面中的主图采用倾斜型的构图方式，而左上角和右下角的文字可以起到平衡画面的作用。

◎3.4.8 粉绿 & 松花色

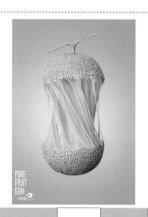

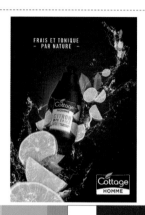

❶ 粉绿色的明度较高，给人一种清爽、明亮、鲜活的视觉感。

❷ 海报以粉绿色与白色的渐变过渡作为背景，形成较强的空间感，更加突出主体图像。

❸ 粉绿色作为海报主色，既突出了产品自然、绿色的特点，同时又展现出了青春、活力的特点。

❶ 松花色是一种明度较高的绿色，给人带来嫩叶新生的感觉。

❷ 这是一幅男士洗发水的商业海报作品。采用倾斜型的构图方式，形成极强的动感，使视觉元素更加新鲜、水润。

❸ 松花色点亮了黑色的沉闷、安静，活跃了整个画面的氛围。

◎3.4.9 竹青 & 墨绿色

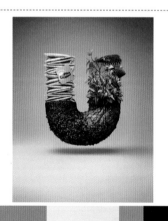

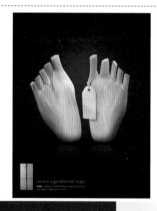

❶ 竹青色是一种较为中性的颜色，给人以诗意、安静、淡雅的感觉。

❷ 海报主体为字母 U 的创意设计，通过两端茶包与采茶场景的对比，强调了两者间的联系。

❸ 渐变的竹青色背景丰富了画面的层次，同时使背景更具空间感。

❶ 墨绿色的纯度较高，是一种高雅且具有生命力的色彩。

❷ 这是一幅冰箱的宣传海报设计。画面中产品与新鲜的食材直观地展示出冰箱的保鲜作用，使整体画面具有表现力。

❸ 背景采用不同明度的墨绿色，在给人以空间感的同时，又使整个广告富有生机感。

3.5 青

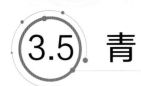

◎ 3.5.1 认识青色

青色：绿色和蓝色之间的过渡颜色，象征着永恒，是天空的代表色，同时也能与海洋联系起来。如果一种颜色让你分不清是蓝还是绿，那或许就是青色了。

色彩情感：圆润、清爽、愉快、沉静、冷淡、理智、透明等。

青 RGB=0,255,255 CMYK=55,0,18,0	水青色 RGB=88,195,224 CMYK=62,7,15,0	海青 RGB=34,162,195 CMYK=75,23,22,0	碧蓝色 RGB=121,201,211 CMYK=54,6,22,0
青绿色 RGB=31,204,170 CMYK=68,0,47,0	瓷青 RGB=175,221,224 CMYK=37,3,16,0	淡青 RGB=194,236,239 CMYK=29,0,11,0	白青 RGB=224,241,244 CMYK=16,2,6,0
花浅葱 RGB=0,140,163 CMYK=81,34,34,0	鸦青 RGB=54,106,113 CMYK=82,54,53,4	青灰 RGB=112,146,155 CMYK=62,37,36,0	深青 RGB=0,81,120 CMYK=95,71,41,3
浅酞青蓝 RGB=0,137,198 CMYK=81,38,11,0	靛青 RGB=0,119,174 CMYK=85,49,18,0	群青 RGB=0,57,131 CMYK=100,88,28,0	藏青 RGB=5,36,74 CMYK=100,95,58,29

◎3.5.2　青＆水青色

❶ 青色的明度较高，所以在色彩搭配方面更引人注目，它象征着希望和庄重。

❷ 这是一幅小说系列海报之一。海报以大面积的留白加以简洁的图形，生动形象地将故事表现出来，极具艺术感。

❸ 海报采用青色做主色，使其在黑色背景和白色辅助色的衬托下，极其引人注目。

❶ 水青色的明度与纯度稍高，给人一种开阔、清澈的视觉感受。

❷ 海报中的主图利用缠绕的花枝设计成酒瓶的样式，给人一种花团锦簇、浪漫绚丽的视觉体验。

❸ 不同明度的水青色背景，既为海报增添了层次感，又可以起到让人放松心情、缓解疲劳的作用。

◎3.5.3　海青＆碧蓝色

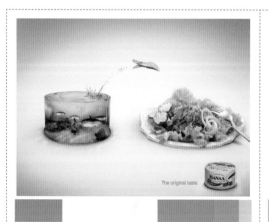

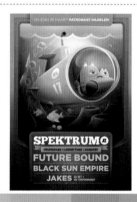

❶ 海青色的明度较高，给人以新鲜、亮丽的感觉。

❷ 该海报采用渐变的海青色做背景，使背景呈现出由内向外的扩散感，给人带来明亮、澄净的感觉。

❸ 海报用色简洁，采用海青色做主色，加以绿色、黄色做点缀，使作品更具视觉吸引力。

❶ 碧蓝色的明度较高，给人以冷冽、清凉的感觉，使人心旷神怡。

❷ 海报由不同的矩形图案叠加而成，加上卡通形象，使画面充满了童趣意味。

❸ 海报以不同明度、纯度的碧蓝色做主色，形成视觉冲击并带给人独特的美感。

⊙3.5.4　青绿色 & 瓷青

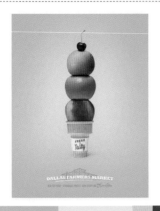 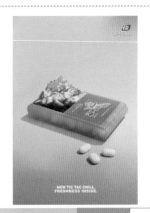

❶ 青绿色的明度较高，给人一种清新、生动的视觉感。

❷ 该海报采用居中构图，形成均衡、稳定的视觉效果。

❸ 青绿色作为海报主色调，黄色、红色等色彩作为点缀，形成较强的色彩对比。

❶ 瓷青的纯度稍高、明度稍低，给人一种清新、淡雅的视觉体验。

❷ 这是一幅口香糖的海报设计。整体画面采用同色调的配色方式，充分展现出清新、自然的画面效果。

❸ 海报使用不同明度的瓷青色做背景，与产品本身的颜色十分协调融洽。

⊙3.5.5　淡青 & 白青

❶ 淡青色的明度高，给人一种纯净、冰凉的视觉感受。

❷ 这是一幅动画片的宣传海报设计。将影片中的一幕直接搬到海报中，增强了画面的宣传效果。

❸ 海报以淡青色为主色，给人一种清凉、舒适的感觉，令人放松内心。

❶ 白青是明度较高、纯度很低的青色，给人一种干净、温馨的视觉效果。

❷ 海报以白青色为背景，以碧青色的文字与扇子图形做装饰，形成色彩的变化，结合落花的元素，具有古典、文雅的东方韵味。

❸ 简洁的配色，赋予海报清新的效果，极具视觉吸引力。

◉ 3.5.6　花浅葱 & 鸦青

❶ 花浅葱的明度稍低，形成低沉、幽静的视觉效果。

❷ 这是一幅止痛药的海报设计。通过分裂的锤子与药品表现出药物止痛效果。

❸ 海报以花浅葱色为背景，加以黑灰色和棕黄色作为辅助色，给人一种内敛、含蓄的感觉。

❶ 鸦青色的明度较低，通常给人以沉重、镇定的印象。

❷ 海报利用暗角效果与青色形成过渡，形成光芒绽放的效果，突出中心产品。

❸ 琥珀色、橙黄色、红色、黄绿色等鲜艳色彩作为点缀色，使画面更加绚丽。

◉ 3.5.7　青灰 & 深青

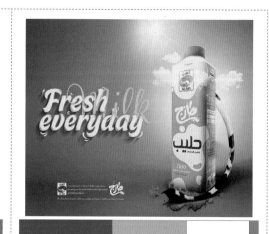

❶ 青灰色的纯度、明度都较为适中，多用于背景色，给人一种朴素、静谧的感觉。

❷ 海报直观展现主体物，将其放在画面中央位置，可以迅速吸引观者视线。

❸ 画面运用大面积的青灰色做背景，更加凸显粉色图形。

❶ 深青色的明度较低，给人以安静、含蓄的感觉。

❷ 该海报采用水平式构图，将文字与图像分隔，增强了海报的可读性。

❸ 卡通化的文字给人以俏皮、充满童趣的感觉，使作品更具亲和力。

◎3.5.8　浅酞青蓝＆靛青

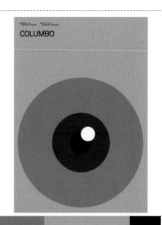

❶ 浅酞青蓝的纯度较高，给人以广阔、幽远的感觉。

❷ 该海报整体采用大量留白作为背景，结合悬浮的房顶与云朵，给人留下想象的空间。

❸ 海报用色简洁，采用浅酞青蓝作为主色，加以黑、浅青色作为点缀，形成简单、清爽的画面风格。

❶ 靛青的明度不高，稍微偏灰，给人以忧郁、悲伤的感觉。

❷ 该海报由简单的几何元素构成，极具简洁的独特美感。

❸ 不同颜色的正圆构成海报主图，使画面在简约中透露出美感。

◎3.5.9　群青＆藏青

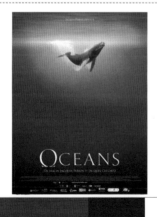

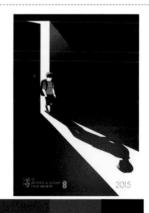

❶ 群青的饱和度较高，更偏蓝色，给人以深邃、空灵的感觉。

❷ 这是一部海洋主题纪录片的宣传海报设计。海报以深海为背景，画面上方一头鲸在遨游，充分展现出幽深而神秘的视觉感。

❸ 画面整体由不同明度、纯度的群青色调构成，给人营造出压抑、深沉的视觉氛围。

❶ 藏青的明度较低，通常给人以理智、坚毅、勇敢的印象。

❷ 海报利用投影的效果制作两种意喻，充分表达出一个孩童成长的烦恼。

❸ 由不同明度、纯度的藏青色做主色，使画面极具冷静、沉稳之感。

3.6 蓝

◎ 3.6.1 认识蓝色

蓝色：十分常见的颜色，代表着广阔的天空与一望无际的海洋，在炎热的夏天给人带来清凉的感觉，但也是一种十分理性的色彩。

色彩情感：理性、智慧、清透、博爱、清凉、愉悦、沉着、冷静、细腻、柔润等。

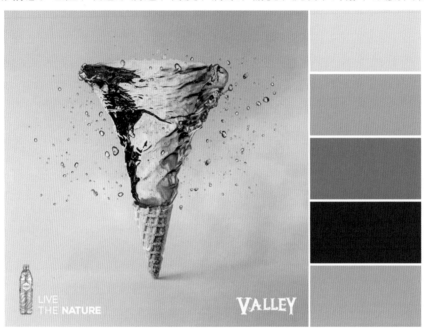

蓝 RGB=0,0,255 CMYK=92,75,0,0	矢车菊蓝 RGB=100,149,237 CMYK=64,38,0,0	皇室蓝 RGB=65,105,225 CMYK=79,60,0,0	宝石蓝 RGB=31,57,153 CMYK=96,87,6,0
浅蓝 RGB=233,244,255 CMYK=11,3,0,0	冰蓝 RGB=165,212,254 CMYK=39,9,0,0	天蓝 RGB=102,204,255 CMYK=56,4,0,0	湛蓝 RGB=0,128,255 CMYK=80,49,0,0
灰蓝 RGB=156,177,203 CMYK=45,26,14,0	水墨蓝 RGB=73,90,128 CMYK=80,68,37,1	午夜蓝 RGB=0,51,102 CMYK=100,91,47,8	蓝黑色 RGB=0,29,71 CMYK=100,98,60,32
孔雀蓝 RGB=0,123,167 CMYK=84,46,25,0	海蓝 RGB=22,104,178 CMYK=87,58,8,0	钴蓝 RGB=0,93,172 CMYK=91,65,8,0	深蓝 RGB=0,64,152 CMYK=99,82,11,0

◎3.6.2　蓝＆矢车菊蓝

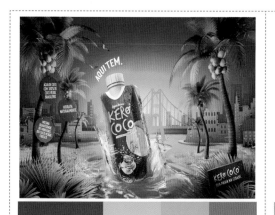

❶ 蓝色具有较高的明度与纯度，色彩鲜艳、醒目，可以带来极强的视觉吸引力。

❷ 这是一幅饮品的海报设计。整体采用蓝色、青色、绿色等冷色调进行设计，形成清凉、纯净的视觉效果。

❸ 采用白色的文字做点缀，调和了整体画面的视觉感。

❶ 矢车菊蓝的纯度和明度都比较适中，具有清爽、舒适的独特质感。

❷ 海报采用重心型的构图，画面简单明了，但却具有极强的视觉吸引力。

❸ 通过不同纯度的矢车菊蓝增强了画面的色彩层次，使画面更具通透感。

◎3.6.3　皇室蓝＆宝石蓝

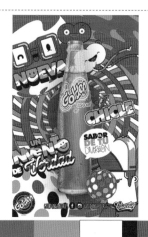

❶ 皇室蓝的明度与纯度较高，具有一般蓝色的共性，给人以雅致、澄净的视觉体验。

❷ 这是一幅饮品的宣传海报。卡通化的形象与图形使画面极具视觉吸引力与趣味性。

❸ 皇室蓝、青蓝色、白色、玫瑰红等色彩的纯度较高，形成鲜明的色彩对比，提升了画面的视觉冲击力。

❶ 宝石蓝的纯度较高，色彩鲜艳，给人以真实、时尚的感觉。

❷ 这是一幅薯片的创意海报设计。整体以宝石蓝为主色调，与黄色的食物形成了强烈对比效果，十分吸引消费者的眼球。

❸ 采用白色的文字做点缀，调和了整体画面的视觉感。

◎3.6.4　浅蓝＆冰蓝

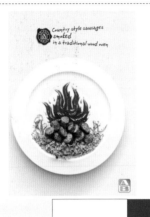

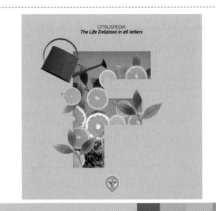

❶ 浅蓝较为淡雅，给人以凉爽、优雅的感觉。

❷ 这是一幅超市的宣传海报设计。海报中心的美食，牢牢地抓住了人们的眼球，极具美味感。

❸ 海报以浅蓝色为背景，清透无瑕的颜色，令人视觉放松，心情舒畅。

❶ 冰蓝的明度较高，给人一种清新、纯粹、凉爽的感觉。

❷ 将要表达的重心放在了海报的中心，具有强烈的视觉吸引力。

❸ 冰蓝色作为海报主色，并通过红色、嫩绿色、橙色、黄色等色彩形成冷暖对比，带来极强的视觉刺激。

◎3.6.5　天蓝＆湛蓝

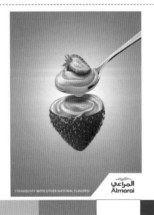

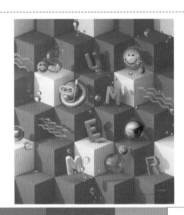

❶ 天蓝色的明度较高，给人一种纯净、清凉、透彻的视觉感受。

❷ 这是一幅酸奶的商业海报。将包装替换为水果，表现出原料的充足与口味的天然，增强了产品的吸引力。

❸ 天蓝色与蔚蓝色的渐变使背景更具层次感与通透感，带来了惬意、舒适的视觉体验。

❶ 湛蓝色的色彩纯度较高，令人联想起蔚蓝的大海，带来宁静、大气的视觉体验。

❷ 这是一幅夏日购物活动的宣传作品。通过分散的立体3D字母的"夏天"一词，结合蓝色调的画面，充分展现出清凉、惬意的氛围。

❸ 以湛蓝色与天蓝色做背景，使整幅海报看起来既凉爽又通透。

◎3.6.6　灰蓝 & 水墨蓝

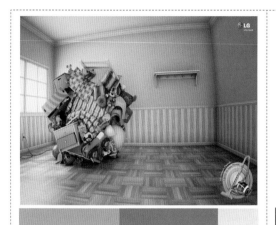

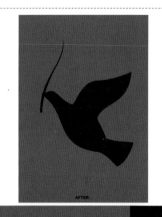

① 灰蓝色的明度与纯度较低，是含蓄的颜色，给人一种内敛、安静的视觉感。

② 这是一幅吸尘器的商业海报。通过广角镜头效果的展现，放大空间效果，增强画面的真实感。

③ 蓝色调与棕黄色地板形成冷暖对比，丰富了画面色彩的表现力。

① 水墨蓝的纯度较高，明度偏低，色调稍微偏灰，给人以幽深、坚实的视觉效果。

② 以鸽子叼着木棍作为海报主图，大面积的留白让人可以尽情遐想，设计既简单又巧妙。

③ 以水墨蓝色为背景，加以黑色做点缀，简约的配色看起来十分和谐。

◎3.6.7　午夜蓝 & 蓝黑色

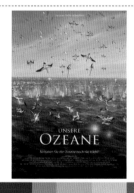

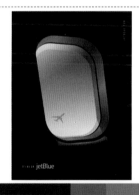

① 午夜蓝的饱和度偏低，给人营造深沉、稳定的视觉氛围。

② 这是一部纪录片的宣传海报设计。海报以一大群海鸥在海面遨游的情形做背景，给人一种自然、深沉的视觉感。

③ 大面积午夜蓝的背景，让画面呈现沉着、冷静的视觉效果。加以白色文字做点缀，可以起到稳定画面的作用。

① 蓝黑色的明度较低，是万物沉寂的色彩，给人一种冷静、理智的视觉感。

② 海报以从机舱窗口向外看为主视角，将空旷的视觉效果展现得淋漓尽致。

③ 以蓝黑色做背景色，衬托出窗外天空格外清透与祥和。

◎3.6.8　孔雀蓝 & 海蓝

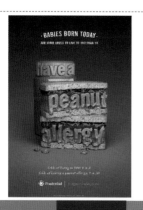

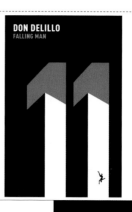

① 孔雀蓝的饱和度较高，给人一种稳重、优雅的感觉。

② 海报采用不同明度的孔雀蓝色为背景色，而画面中间的食物又与文字相结合，使整体画面具有强烈的空间立体感。

③ 以白色的文字做点缀，可以起到稳定调和画面的作用。

① 海蓝色的明度适中，纯度较高，给人以纯净、开阔的视觉感。

② 这是一幅小说系列海报之一。海报以简洁的图形生动形象地将故事表现出来，极具艺术感。

③ 运用海蓝色做海报主色，充分展现了海报开阔的视觉效果。

◎3.6.9　钴蓝 & 深蓝

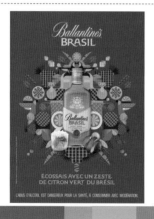

① 钴蓝色的明度较低、纯度较高，形成了沉稳、雅致的视觉效果。

② 这是一幅威士忌的宣传海报。通过对称型的构图方式，呈现出均衡、饱满的布局效果。

③ 以橙色、黄绿色、苹果绿做点缀，打破了画面的沉闷感。

① 深蓝色的明度较低，具有较强的视觉重量感，给人以沉稳、理性、冷静的感觉。

② 海报以简约的品牌标志作为主体图形，重心型的构图使其更加醒目、突出，形成直观的视觉冲击力。

③ 深蓝色作为主色，白色作为辅助色，两种色彩形成极简的风格。

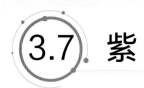

3.7 紫

◎3.7.1 认识紫色

紫色：紫色是由温暖的红色和冷静的蓝色混合而成，是极佳的刺激色。 在中国传统里，紫色是尊贵的颜色，而在现代，紫色则是代表女性的颜色。

色彩情感：神秘、冷艳、高贵、优美、奢华、孤独、隐晦、成熟、勇气、魅力、自傲、流动、不安、混乱等。

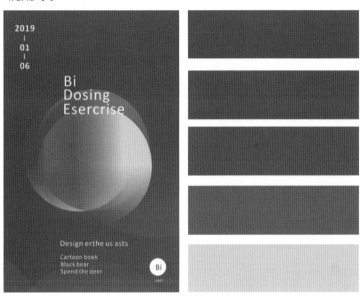

紫色 RGB=167,0,255 CMYK=60,80,0,0	薰衣草 RGB=183,127,221 CMYK=41,56,0,0	淡紫色 RGB=215,187,252 CMYK=23,31,0,0	雪青色 RGB=182,166,230 CMYK=36,37,0,0
蔷薇紫 RGB=190,135,176 CMYK=32,55,12,0	锦葵紫 RGB=211,105,164 CMYK=22,71,8,0	三色堇紫 RGB=139,0,98 CMYK=58,100,42,2	蝴蝶花紫 RGB=166,1,116 CMYK=46,100,26,0
藕荷色 RGB=216,191,206 CMYK=18,29,11,0	嫩木槿 RGB=219,190,218 CMYK=17,31,3,0	灰紫色 RGB=181,171,196 CMYK=34,34,13,0	葡萄紫色 RGB=141,114,144 CMYK=53,60,30,0
丁香紫 RGB=187,161,203 CMYK=32,41,4,0	紫藤色 RGB=115,91,159 CMYK=66,71,12,0	紫风信子 RGB=97,55,129 CMYK=76,91,22,0	蓝紫色 RGB=69,53,128 CMYK=87,91,24,0

◎3.7.2　紫色 & 薰衣草

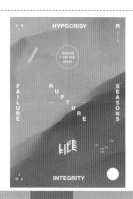

❶ 紫色的明度与纯度较高，常给人一种时尚、浪漫、华丽的视觉感受。

❷ 这是一幅抽象风格的文字海报设计。通过不规则的色彩晕染形成绚丽、缤纷的色彩表现，使作品充满视觉吸引力。

❸ 紫色、橙黄色、胭脂红、蜜桃粉、蓝色等色彩的纯度较高，对比较强，呈现出鲜活、青春、亮丽的视觉效果。

❶ 薰衣草紫色的明度较高，给人一种浪漫、清新的视觉感受。

❷ 这是一幅图形的海报设计。采用折页效果增强画面的层次感，使画面更具视觉吸引力。

❸ 紫色与浅米色形成对比，但两者明度适中，给人以柔和、自然、舒适的感觉。

◎3.7.3　淡紫色 & 雪青色

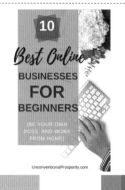

❶ 淡紫色是明度较高、纯度较低的紫色，可以带来清新、淡雅的视觉感受。

❷ 这是一幅电商海报。通过色块的添加使文字更加醒目、突出。

❸ 海报以淡紫色为背景，搭配白色，呈现出明亮、简约的视觉效果。

❶ 雪青色的纯度较低，给人一种轻柔、淡雅的视觉感。

❷ 这是一幅银行活动的海报设计。海报以雪青色为背景，通过色彩纯度的变化，丰富了画面的色彩层次，带来浪漫、唯美的视觉感受。

❸ 花卉、植物的出现赋予画面生机，使整体画面更加鲜活、自然。

◎3.7.4 蔷薇紫 & 锦葵紫

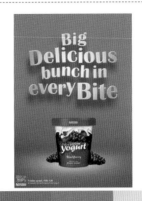

❶ 蔷薇紫的纯度较低，给人以优雅、柔和的体验感。

❷ 这是一幅牙刷的宣传海报设计。将产品与立体形状摆放在画面中心位置，可以很好地将产品展示出来。

❸ 海报以蔷薇紫色做背景，以柔和的颜色来突出牙刷毛软的效果。

❶ 锦葵紫的纯度较低，给人一种光鲜、优雅的视觉感。

❷ 这是一幅食品的宣传海报设计。将产品直接放在画面下方，在上方立体文字的衬托下，让画面极具立体层次感。

❸ 以不同明度、纯度的锦葵紫色做背景，为海报增添了一丝空间感。

◎3.7.5 三色堇紫 & 蝴蝶花紫

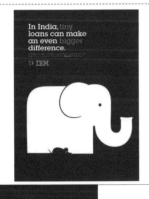

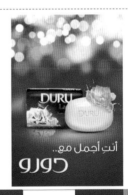

❶ 三色堇紫是一种红紫色，纯度较高，给人一种华丽、高贵的视觉感。

❷ 海报以极简的构图方式制作而成，画面中只有一头卡通大象做主图，加以不同颜色的文字做点缀，营造出一种简约的美感。

❸ 画面以三色堇紫色为背景，加以白色和橙色的点缀，让整体配色具有协调的美感。

❶ 蝴蝶花紫的明度低，给人以低调、神秘的感觉。

❷ 这是一幅肥皂的宣传海报设计。海报以不同明度、纯度的蝴蝶花紫色做背景，极具优雅、迷人的视觉感。

❸ 将产品直观地放在画面中心，加以白色的文字做点缀，既起到了宣传产品的作用，又让画面极具纯净感。

◎ 3.7.6　藕荷色 & 嫩木槿

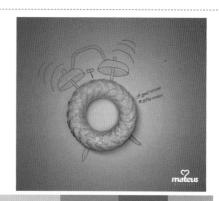

① 藕荷色是纯度较低的紫色，给人以淡雅、内敛的视觉效果。

② 海报由多个几何图形设计而成，构图既简约又丰富，使人一目了然。

③ 多种亮色搭配，在深灰色背景的衬托下，极具醒目效果。

① 嫩木槿紫的纯度和明度都稍低，给人以优雅、坚毅的视觉感。

② 这是一幅食品的海报设计。海报以倾斜型的构图方式设计而成，更加突出了海报的主题，充满动感。

③ 矿紫色与深紫色形成的渐变背景，使整体画面极具通透感。

◎ 3.7.7　灰紫色 & 葡萄紫色

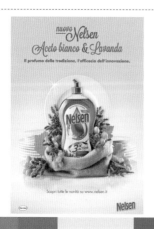

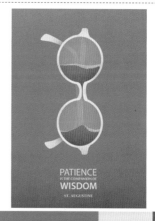

① 灰紫色是纯度较低的紫色，可以给人带来舒适、含蓄、文雅的视觉感受。

② 这是一幅产品宣传海报。主体图像形成三角形构图，文字居中排版，使整个画面极为稳定。

③ 黄绿色与油绿色的点缀赋予画面生命力，带来清新、自然的气息。

① 葡萄紫色的明度较低，给人以保守、沉稳的视觉感。

② 海报以眼镜形式的沙漏做主图，具有独特设计的美感。

③ 以葡萄紫做背景，加以橙色和浅米色做点缀，给人一种既醒目又时尚的感觉。

◎3.7.8　丁香紫 & 紫藤色

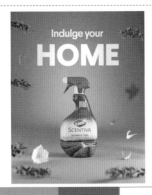

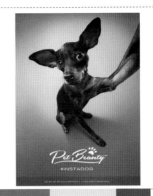

❶丁香紫的纯度与明度适中，给人以优雅、迷人的视觉效果。

❷这是一幅消毒剂的产品海报设计。通过四周的薰衣草的点缀装点画面，使整体更加浪漫、典雅。

❸丁香紫作为主色调，通过白色、玫瑰粉色的点缀，打造出时尚、秀丽的海报风格。

❶紫藤色色彩浓郁，是明度较低的紫色，给人一种高贵、沉稳的视觉效果。

❷这是一家宠物店的宣传海报设计。采用动物形象增强作品的吸引力，使整体更加生动。

❸海报将名称与动物形象直接摆放在画面中，起到很好的宣传引导作用。

◎3.7.9　紫风信子 & 蓝紫色

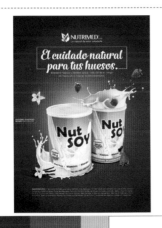

❶紫风信子的明度较低、纯度较高，给人以神秘、深邃的感觉。

❷这是一幅食品的宣传海报设计。海报背景通过紫风信子色至淡紫色的渐变丰富色彩层次，使产品更加突出、醒目。

❸紫风信子色作为主色调，白色作为辅助色，使画面整体的视觉效果较为清爽、自然。

❶蓝紫色的色彩明度较低，颜色浓郁有张力，给人以浪漫、神秘、高贵的感觉。

❷海报采用满版型构图将图像填满整个版面，极具视觉冲击力。

❸蜜桃粉色作为点缀，既与紫色调画面形成对比，同时呈现出阳光初现的效果，给人一种希望、明媚、新生的感觉。

3.8 黑白灰

◎ 3.8.1 认识黑白灰

黑色：黑色象征着神秘、黑暗，暗藏力量，它将光线全部吸收没有任何反射。黑色是一种具有多种不同文化意义的颜色，可以表现出悲伤、不安、畏惧等情绪，似乎是整个色彩世界的主宰。

色彩情感：高端、品位、沉重、恐惧、纪念、尊贵、信心、神秘、力量、悲伤、忧愁等。

白色：白色象征着无比的高洁、明亮，在森罗万象中有其高远的意境。白色还有凸显的效果，尤其在深浓的色彩间，一道白色，几滴白点，就能起到极大的鲜明对比作用。

色彩情感：正义、善良、高尚、纯洁、公正、端庄、正直、神圣、简约、明亮、细腻、柔和等。

灰色：比白色深一些，比黑色浅一些，介于黑白两色之间，有些暗抑的美，幽幽的、淡淡的，似混沌天地初开最中间的灰，单纯、寂寞、空灵、捉摸不定。

色彩情感：迷茫、实在、老实、厚硬、顽固、坚毅、执着、正派、压抑、内敛、朦胧等。

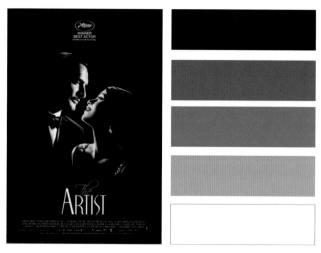

白 RGB=255,255,255 CMYK=0,0,0,0	亮灰 RGB=230,230,230 CMYK=12,9,9,0	浅灰 RGB=175,175,175 CMYK=36,29,27,0
50% 灰 RGB=129,129,129 CMYK=57,48,45,0	黑灰 RGB=68,68,68 CMYK=76,70,67,30	黑 RGB=0,0,0 CMYK=93,88,89,80

◉3.8.2 白 & 亮灰

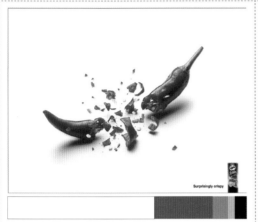

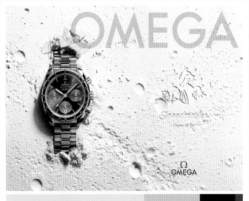

❶ 白是一种纯洁、简约的颜色,属于无色系。

❷ 海报以白色做背景,使辣椒的色彩更加鲜艳,更加凸显火热以及"脆"的特点,激发观者食欲。

❸ 白色与红色的搭配简约而不失视觉冲击力。

❶ 亮灰色的明度较高,给人以高雅、理性的视觉体验。

❷ 这是一款手表的产品海报。海报呈水平型结构,形成流畅的视觉效果,令人一目了然。

❸ 亮灰色作为海报背景色,使黑色的产品更加醒目、突出。

◉3.8.3 浅灰 &50% 灰

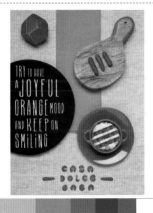

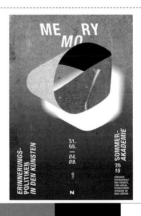

❶ 浅灰色是比亮灰色明度更低的灰色,在色彩属性上相对来说更加含蓄、内敛。

❷ 这是一幅宣传海报设计作品。利用盘子、杯子以及食物等元素形成的图形与色块相互呼应,形成鲜明、简洁的视觉效果。

❸ 卡通化的文字可以看作图形的一部分,为画面增添了趣味性与俏皮感。

❶ 50% 灰是一种较为中性的色彩,给人以稳重、厚实的视觉感受。

❷ 海报采用垂直构图设计而成,将抽象的图形摆放在中央位置,两侧垂直摆放文字,形成规整、流畅的视觉效果。

❸ 画面整体运用黑、白、灰三种颜色,打造出时尚、高级的风格。

◎3.8.4 黑灰 & 黑

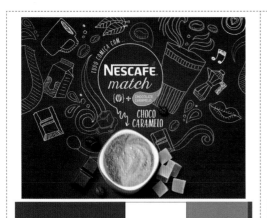

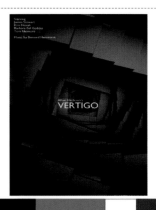

❶ 黑灰色的颜色较深，具有沉稳、安定的特性。

❷ 这是一幅咖啡的宣传海报。画面中手绘图形与咖啡实物的结合，打造出 2D 与 3D 实物的互动，具有较强的设计感与吸引力。

❸ 黑灰色作为海报背景，低明度的色彩将图案与产品凸显得更加醒目、明亮，增强了产品的美味感。

❶ 黑色是较为浓重的颜色，具有神秘、个性、想象的特点。

❷ 这是一幅电影宣传海报设计作品。通过色彩的变换以及图形阴影，形成向内延伸的阶梯状造型，具有较强的空间感，激发观者的好奇心。

❸ 海报使用黑色、黑灰色与中灰色等暗色调色彩进行搭配，营造幽暗、未知的氛围，具有较强的视觉表现力。

第4章 商业海报设计的行业分类

商业海报设计按行业可分为：食品类、化妆品类、医药类、科技产品类、房地产类、服饰类、教育类、汽车类、影视类、旅游类、奢侈品类等。

◆ 食品类商业海报设计色彩较为鲜明，富有较强的感染力。

◆ 服饰类商业海报设计具有较强的针对性和传播力度。

◆ 汽车类商业海报设计具有独特的个性和自我观念。

◆ 旅游类商业海报设计具有目的性、时效性等特点。

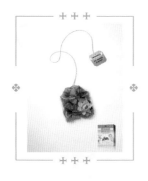
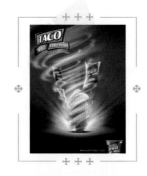
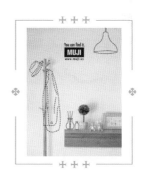
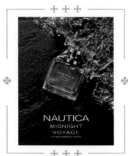
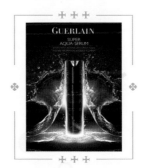
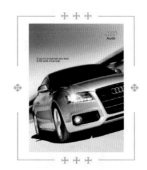
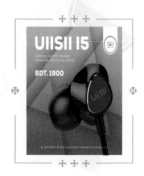
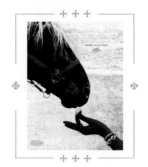

4.1 食品类商业海报设计

　　如今食品类海报设计的种类有很多，要想让产品在众多海报中脱颖而出，必须最大限度地展现产品特性，根据自身特点进行量身定做，用更加夸张、更有设计感、更有创意、更意想不到的手法来表现。

　　食品海报设计包含多种类型，按形态可分为液体与固体两种类型。液体类有水、牛奶、果汁、酒、其他饮品等。液体类的海报多展现其动态美。固体类的种类较为繁多，如休闲食品、农贸产品、膨化食品等，多颜色鲜艳，尽量展现其造型的美感。在进行食品海报设计时，不仅要注重画面的质感，还要注重产品味觉、视觉的有效传达，以及产品功能的准确表述。

　　特点：

- ◆ 画面动感、富有活力；
- ◆ 具有很强的故事性；
- ◆ 注重与受众之间的互动；
- ◆ 提倡简约式的排版构图；
- ◆ 色彩明亮鲜活。

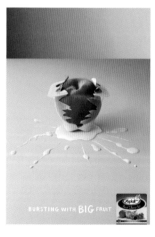
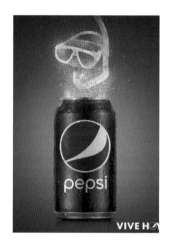
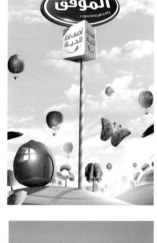
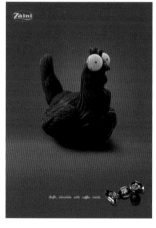
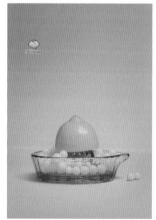
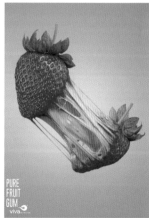

◎4.1.1 夸张风格的食品类海报设计

夸张风格的食品类海报设计强调产品造型的夸张性和趣味性。趣味性多表现在对产品整体造型的夸张变形设计。

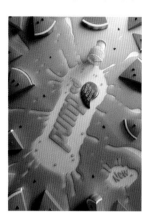

设计理念：利用水果的特点，制造出果汁飞溅的效果，形成包装瓶的形状，使画面更加生动、鲜活。

色彩点评：不同明度与纯度的粉色与西瓜红色形成鲜明的饱和度对比，给人以甜蜜、俏皮的感觉。

🔴1 作品通过飞溅的果汁表现创意，将包装瓶平面化，使作品充满趣味性。

🔴2 明度的变化使背景色彩更具层次感，丰富了画面的表现效果。

🔴3 绿色作为点缀，与西瓜红色形成鲜明的互补色对比，增强了画面的视觉冲击力。

RGB=236,183,183 CMYK=9,37,21,0
RGB=162,91,91 CMYK=45,73,59,2
RGB=241,89,87 CMYK=4,79,57,0
RGB=246,240,238 CMYK=4,7,6,0
RGB=89,169,74 CMYK=68,16,88,0

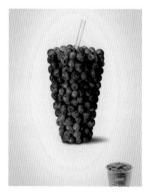

这是一款咖啡的海报设计。将饮品包装换成蓝莓，使整体画面既生动又有趣，而且突出了产品的口味。浅黄色调的背景，既让主体物突出，又让二者在颜色的对比中充分展现空间层次感。

■ RGB=76,84,112 CMYK=79,70,45,5
RGB=241,235,188 CMYK=9,7,33,0
RGB=227,209,145 CMYK=16,19,49,0
RGB=187,136,101 CMYK=33,53,61,0

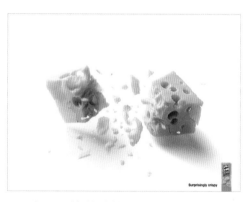

这是一款薯片的海报设计。通过奶酪中间部分飞散的碎末表现出产品"脆"的特点，显示出食品的美味，吸引消费者购买。

□ RGB=255,255,255 CMYK=0,0,0,0
RGB=243,212,97 CMYK=10,19,69,0
■ RGB=146,114,54 CMYK=51,57,91,5
■ RGB=244,136,38 CMYK=4,59,86,0

◉4.1.2 清新风格的食品类海报设计

清新风格的食品类海报设计，多以自然、充满生机的印象展现在大众面前，同时还会配以简单的文字说明。这类海报让人第一眼看到就比较放松，给人以雅致、清爽、开阔等视觉感受。

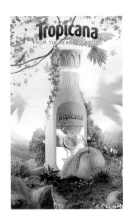

设计理念： 采用充满生机的背景和放大的产品相结合，巧妙地凸显产品口味，增强了海报的宣传力度，使海报设计更具突破性。

色彩点评： 整体海报以绿色调为主色，加以橙黄色调做点缀，类似色的配色，给人一种舒适、和谐而不单调的感觉。

🌑 将产品进行放大处理，摆放在画面的中心位置，极具醒目感，也起到了很好的宣传效果。

🌑 具有生机、美味的颜色配比，迎合了广大消费者的视觉审美和口味需求，极大地带动了人们的消费。

RGB=205,228,233 CMYK=24,5,9,0
RGB=153,202,78 CMYK=48,5,82,0
RGB=69,118,63 CMYK=78,45,93,6
RGB=244,129,52 CMYK=4,62,81,0
RGB=244,199,83 CMYK=9,27,73,0

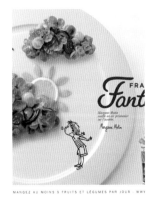

这是一幅健康饮食主题的海报作品。海报中的蔬菜被摆放成云朵与太阳的形状，充满卡通趣味的同时表现出果蔬的重要性。

RGB=242,242,242 CMYK=6,5,5,0
RGB=250,222,70 CMYK=8,15,77,0
RGB=55,154,43 CMYK=76,22,100,0
RGB=225,33,32 CMYK=13,96,93,0
RGB=90,54,138 CMYK=78,90,15,0

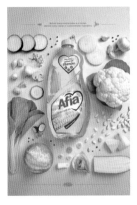

将不同的食材围绕产品放置，形成饱满、规整的画面布局，并通过淡绿色与鲜黄色两种色彩提升画面明度，使整体画面给人以清新、阳光、明快的感觉。

RGB=193,217,181 CMYK=31,7,36,0
RGB=253,248,219 CMYK=3,3,19,0
RGB=111,166,1 CMYK=63,20,100,0
RGB=254,243,3 CMYK=8,1,86,0
RGB=220,33,42 CMYK=16,96,87,0

◎4.1.3 食品类海报的设计技巧——趣味性的造型与元素

极具趣味性的产品造型，能够使产品在众多商业海报中脱颖而出，吸引消费者。不仅可以为观众带来独特的视觉体验，而且能够巧妙地突出产品特点与特性。

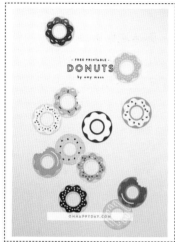
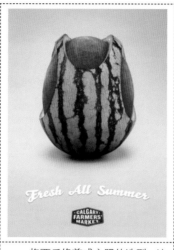
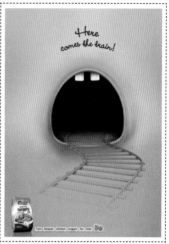

| 将甜甜圈以图形的方式展现，带来俏皮与活泼的视觉感受。 | 将西瓜修剪成衣服的造型，让观者体验到夏季吃西瓜的清凉感。 | 通往嘴巴的隧道极具创造力，使画面更加形象化。 |

配色方案

双色配色	三色配色	四色配色

佳作欣赏

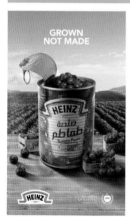

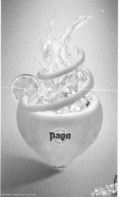

4.2 化妆品类商业海报设计

化妆品作为时尚消费品，除了其本身具有的功效以外，还能满足消费者对美的心理需求。因为化妆品的种类有很多，针对不同的化妆品，其海报的设计会有不同的配色和不同的风格。

化妆品海报的种类也分很多种，例如可以通过人体局部有针对性地展示产品效果，还可以通过对化妆品本身进行精准描述来展现化妆品的独特魅力。

特点：

◆ 画面精致、具有独特美感；

◆ 画面色调柔美、纯净、健康；

◆ 画面中女性元素较多；

◆ 独具风格，品牌特色浓重。

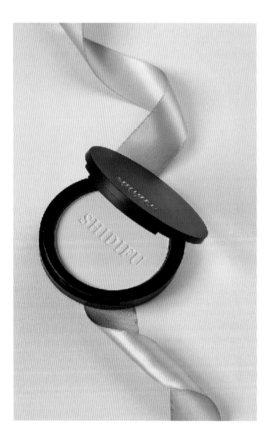

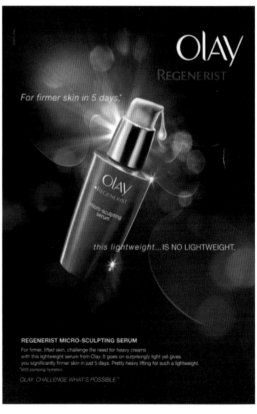

◉4.2.1 产品直观展示类的化妆品海报设计

产品直观展示类的化妆品海报设计，顾名思义，就是将产品直观地展示在画面中，让消费者较为客观地去观察产品。该类型的海报一般都是根据产品特点来进行设计，以此来吸引消费者的注意力。

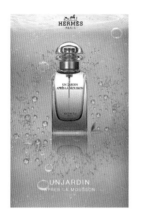

设计理念：这是一款爱马仕的女士香水海报设计。以"雨后花园"为主题，将产品直观地展示在大众面前，尽显香水的

时尚气息，具有强烈的醒目感。

色彩点评：整体采用不同纯度、明度的蓝色做主色调，以水中景致为背景，给人清爽的感觉。

① 将大小不一的水珠围绕着产品，给人一种清新、水润之感。

② 画面中的文字与产品在一条直线上，使整体画面协调统一。

RGB=178,225,242 CMYK=35,2,7,0
RGB=144,188,218 CMYK=48,18,11,0
RGB=82,144,192 CMYK=70,38,15,0
RGB=128,180,186 CMYK=55,19,28,0
RGB=255,255,255 CMYK=0,0,0,0

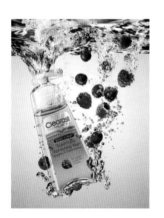

这是一款洗面奶的产品海报设计。以淡蓝色为主色调，尽显清新，海报整体萦绕着清润的水汽。红色与粉色的点缀使整体更显浪漫、甜美。

RGB=207,217,231 CMYK=22,12,6,0
RGB=255,255,255 CMYK=0,0,0,0
RGB=29,68,116 CMYK=95,81,39,3
RGB=255,150,168 CMYK=0,55,19,0
RGB=228,39,38 CMYK=11,94,87,0

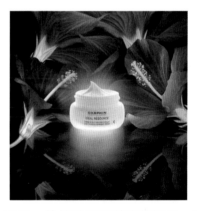

这是一款护肤面霜的海报设计。画面中大量木槿花元素的应用，体现出该产品中含有的木槿花成分。整体造型简洁、率性，完美展现了海报主题。

RGB=10,37,61 CMYK=98,89,61,41
RGB=29,98,135 CMYK=88,62,37,0
RGB=50,143,171 CMYK=77,34,29,0
RGB=133,207,222 CMYK=51,4,16,0
RGB=255,255,255 CMYK=0,0,0,0

◎4.2.2 化妆品类海报的设计技巧——增添创意感

现如今的化妆品海报大多采用明星代言和产品展示的方式，而太过千篇一律的设计难免让人产生审美疲劳。所以要想在众多海报中脱颖而出，就要打破传统的思维方式，以创意来吸引眼球，从而激发顾客的购买欲。

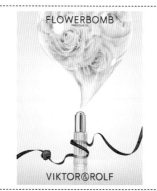

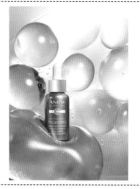

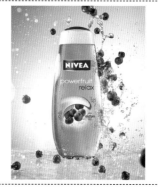

这是一款香水的海报设计。将瓶中喷出的液体与玫瑰花结合，形成浪漫、温柔的视觉效果。	这是一款精华液的海报设计。通过画面中饱满、莹润的水珠表现产品的功效，给人以清新、雅致的感觉。	这是一款果味产品的海报设计。通过色彩与水果的协调，使整体画面呈现出浪漫、梦幻的视觉效果。

配色方案

双色配色

三色配色

五色配色

佳作欣赏

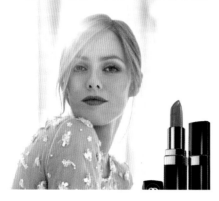

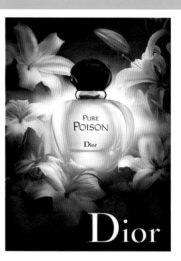

4.3 医药类商业海报设计

医药类商业海报设计是指利用不同形式发布的药品宣传海报，其中可以加入药品生产的元素。

如今，许多药品企业的药品海报缺乏创意，宣传无亮点，使消费者看着毫无新意，这样既达不到宣传效果，又失去信誉度，从而失掉消费者。所以要想达到良好的效果，在设计医药类宣传海报时，就要有所新意。

特点：

- ◆ 画面朴实、富有生机；
- ◆ 具有很强的真实性；
- ◆ 注重安全、卫生；
- ◆ 提倡严谨、直接的排版构图。

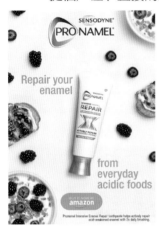
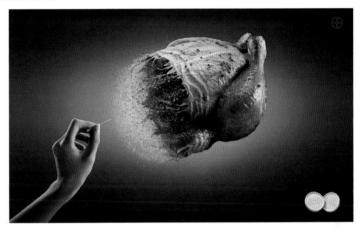

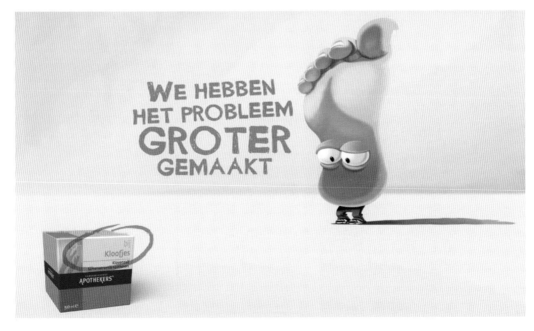

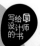

◉ 4.3.1　趣味风格的医药类海报设计

奇特、新颖、搞怪是趣味风格的特点，趣味风格的医药类海报设计强调产品造型的夸张性、趣味性。

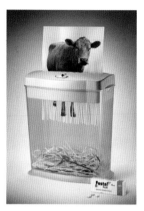

设计理念: 这是一款胃药的海报设计。利用碎纸机搅碎一张带有一头牛的图案纸张，通过趣味的方式将药品的药效直观地表现出来。

色彩点评: 采用渐变的灰色调做背景，为画面增添空间感。同样灰色调的主图设计，让蓝、白色调的产品更加突出，同时也让三者之间形成较强的层次感。

🌑 采用中心点式构图，抓住了人们的视觉重心。

🌒 产品通过颜色、位置的变化，让画面更有节奏与韵味。

🌓 独特的画面元素运用，让产品独具趣味性。

■ RGB=74,84,94 CMYK=77,66,56,14
■ RGB=212,218,224 CMYK=20,12,10,0
■ RGB=182,188,198 CMYK=34,23,18,0
■ RGB=77,126,147 CMYK=74,46,37,0

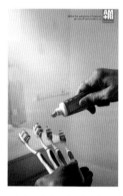

这是一款预防帕金森综合征药品的海报设计。看似与海报主题毫无关联，却通过挤牙膏的动作来映射海报的主题，而且趣味性十足，也能得到大众的认可。

■ RGB=214,204,201 CMYK=19,20,18,0
■ RGB=101,50,83 CMYK=68,90,53,17
□ RGB=255,255,255 CMYK=0,0,0,0
■ RGB=252,117,16 CMYK=0,67,90,0
■ RGB=156,59,48 CMYK=44,88,88,10

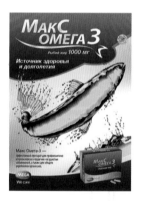

这是一款保健药品的海报设计。将鱼油与鱼的形象结合，形成鲜明、醒目的视觉效果，给人生动、夺目的感觉。

■ RGB=22,127,185 CMYK=82,44,15,0
■ RGB=39,53,118 CMYK=96,92,33,1
■ RGB=229,229,229 CMYK=12,9,9,0
■ RGB=243,235,26 CMYK=13,4,86,0
■ RGB=215,115,37 CMYK=20,66,91,0

◎4.3.2　幽默风格的医药类海报设计

幽默风格的医药类海报设计，是通过假定、比喻、夸张、变形等手法，以幽默、风趣的艺术效果来展现想要表达的事物，给人以生动有趣的视觉体验。

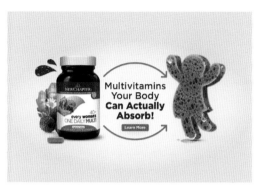

设计理念：设计上以姜饼人的造型作为主体图形，并通过文字的介绍说明了维生素对身体的重要性。

色彩点评：画面以淡紫色作为背景色，并通过不同明度的紫色作为主体元素的色彩，形成和谐、统一的画面色调。

🔵 生动的卡通造型可以产生有趣、可爱的视觉印象。

🔵 不同紫色的使用打造出浪漫、淡雅、清新的视觉效果，为观者带来舒适、惬意的视觉体验。

🔵 水平型的构图方式符合视觉流程，给人以舒展、清晰的感觉。

- RGB=232,230,241 CMYK=11,10,2,0
- RGB=171,154,209 CMYK=40,42,0,0
- RGB=94,48,146 CMYK=78,92,5,0
- RGB=221,35,46 CMYK=16,96,84,0

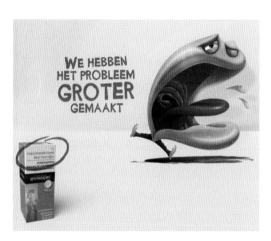

这是一款咽炎药品的宣传海报设计。海报将咽喉部位夸张的拟人化，极具幽默诙谐效果，也体现出该品牌药品的人性化理念。

- RGB=229,224,233 CMYK=12,13,5,0
- RGB=134,112,162 CMYK=57,61,17,0
- RGB=242,137,112 CMYK=5,59,51,0
- RGB=221,42,38 CMYK=16,94,89,0
- RGB=88,165,185 CMYK=67,24,27,0

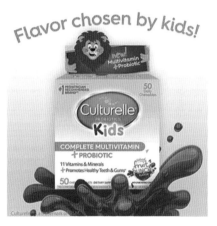

这是一款儿童益生菌的宣传海报设计。卡通的造型，特殊的字体，加上由黄色到白色渐变背景的衬托，让这则海报引人注目，同时又十分可爱，富有乐趣。

- RGB=234,215,95 CMYK=15,16,70,0
- RGB=255,255,255 CMYK=0,0,0,0
- RGB=41,161,203 CMYK=74,24,17,0
- RGB=209,54,145 CMYK=24,88,8,0
- RGB=77,153,81 CMYK=72,25,85,0

◎4.3.3　医药类海报的设计技巧——真实性的展现与氛围的营造

医药类海报要在真实性的基础上来创新，只有这样才能获得受众的信赖。同时，也要注重视觉氛围的营造，给受众耳目一新的感受。

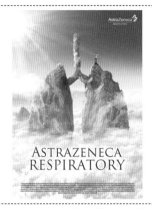

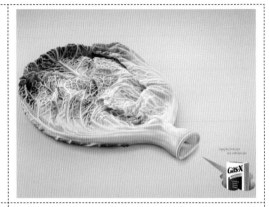

将山峰设计为肺部的形状，通过与人形成极致的大小对比，表现出壮阔、巍峨的画面效果。

这是一款缓解腹胀的药品海报设计。将白菜抽空的设计，让人一眼就能了解药品功效，极具创意性。

配色方案

双色配色　　　　　三色配色　　　　　五色配色

佳作欣赏

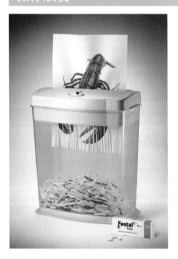

4.4 科技产品类商业海报设计

如今是一个科技产品更新换代速度较快的时代，几乎每隔一段时间就会发布新的科技类产品。尤其是电脑、手机、冰箱等生活中常用的电子设备。

随着科技产品更新速度的变化，在设计科技产品的宣传海报时，也要与时俱进。而且科技产品类的海报大多注重产品的功能性，因此在设计时要根据不同的产品，运用不同的手法来展现这一特性。

特点：

◆ 具有较高的辨识度；

◆ 采用产品展示、品牌标志来展现品牌形象；

◆ 通常可以采用给人科技感的蓝色做主色。

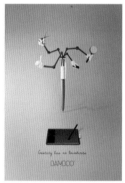

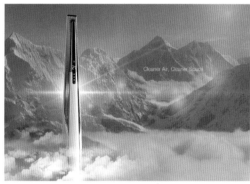

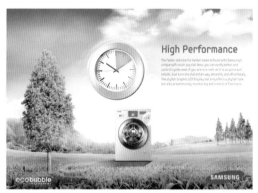

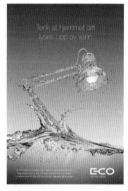

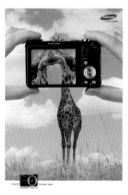

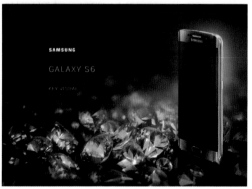

⊙4.4.1　新奇风格的科技产品类海报设计

新奇风格就是要画面新颖、稀奇，使整体画面具有让人意想不到的独特美感。但在设计过程中也要巧妙地展现产品的功能性。

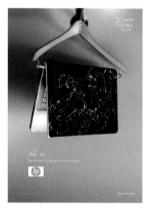

设计理念：这是一款笔记本电脑的宣传海报设计。将笔记本电脑与衣架相结合，从而展现出产品轻薄、小巧的特点。而在笔记本电脑上的黑白简笔画与画面中的其他白色文字相协调，流露出一丝简约的美感。

色彩点评：作品整体用色明快，以不同明度、纯度的青色调做背景，加以明黄色做点缀，两者形成鲜明的对比，同时也给人以时尚、前卫的感觉。

❶ 画面构图简洁，笔记本电脑很好地抓住了人们的视觉重心。

❷ 以白色的文字做点缀，起到稳定画面的作用。

RGB=64,166,166 CMYK=71,19,39,0

RGB=228,177,66 CMYK=16,36,79,0

RGB=255,255,255 CMYK=0,0,0,0

RGB=8,7,5 CMYK=90,85,87,77

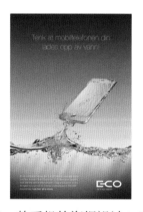

这是一款手机的海报设计。手机由水组成，体现出新型能源的力量，形成新奇、独特的风格。

RGB=61,83,106 CMYK=83,69,49,9

RGB=145,167,181 CMYK=49,30,24,0

RGB=223,231,234 CMYK=15,7,8,0

RGB=255,255,255 CMYK=0,0,0,0

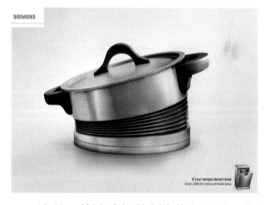

这是一款洗碗机的创意海报设计。海报采用新奇的造型来展现产品的适用度，在不同纯度、明度浅蓝色背景的映衬下，使画面极具空间感。

RGB=201,218,226 CMYK=25,10,10,0

RGB=217,226,236 CMYK=18,9,5,0

RGB=139,140,143 CMYK=52,43,39,0

RGB=31,31,28 CMYK=82,78,80,63

RGB=73,163,151 CMYK=71,21,47,0

◎4.4.2 炫酷风格的科技产品类海报设计

炫酷风格给我们带来更多的是时尚感，是生活态度、品位、格调的象征。炫酷风格的海报设计重在强调美感，突出个性化和专一性，要让整体画面充分展现出高端、低调、有内涵的品牌形象。

设计理念：这是一款智能手机的创意海报设计。通过手机屏幕中冲出的海鸥与海浪赋予画面强烈的动感与生命力，形成澎湃、激昂、蓬勃的视觉效果。

色彩点评：画面以蓝色与亮灰色进行搭配，给人以清凉、科技、鲜活的视觉感受。

🔘 绿色作为点缀色装点画面，使画面更具生命与自然的气息。

🔘 风景图像与冲出画面的海浪、船只与飞鸟表现出手机屏幕的真实与还原度，吸引消费者购买。

RGB=255,255,255 CMYK=0,0,0,0
RGB=210,210,210 CMYK=21,16,15,0
RGB=50,234,249 CMYK=58,0,16,0
RGB=5,108,192 CMYK=86,56,0,0
RGB=175,194,73 CMYK=41,15,82,0

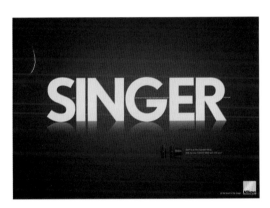

这是一款数码相机的创意海报设计。画面以文字为主题，并采用渐变的蓝色做背景，使整体画面具有较强的空间感。黄色文字在蓝色调背景的衬托下显得格外引人注目。

RGB=62,74,132 CMYK=86,78,28,0
RGB=39,36,75 CMYK=93,96,53,28
RGB=242,231,136 CMYK=11,8,56,0
RGB=2,2,2 CMYK=92,87,88,79

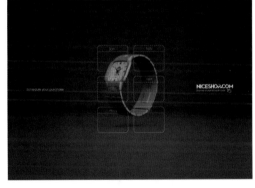

这是一款电子产品的创意海报设计。海报利用渐变的绿色调做背景，制作出空间的前后层次感。以电子产品做主图，再加以白色的图形及文字做点缀，从而起到稳定画面的作用。

RGB=11,39,22 CMYK=90,70,95,61
RGB=255,255,255 CMYK=0,0,0,0
RGB=35,89,72 CMYK=86,56,76,21

◎4.4.3 科技产品类海报的设计技巧——抓住人们的需求

科技类产品的海报设计应该以展示出产品的功能为主，通过与产品有关的元素来吸引消费者的眼球，从而促进消费。

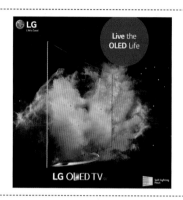

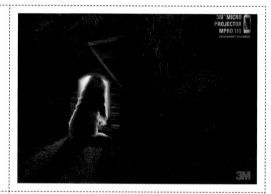

这是一款电视机的海报设计。画面中喷薄而出的彩色烟雾给人以缤纷、绚丽的视觉感受，通过鲜艳色彩提升画面的视觉吸引力，展现出屏幕对于色彩的还原性。

这是一款3M微型投影仪的海报设计。海报主要想展示的是有了这款微型投影仪，即使是小狗在自己的屋里也能够观看影片。

配色方案

双色配色　　　　　　　　三色配色　　　　　　　　四色配色

佳作欣赏

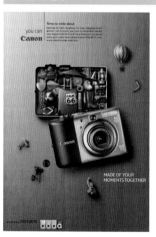

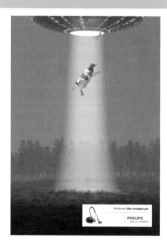

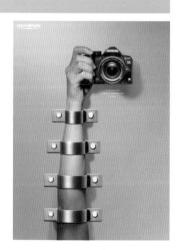

4.5 房地产类商业海报设计

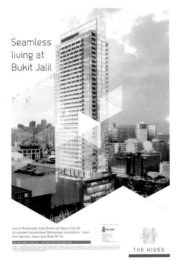

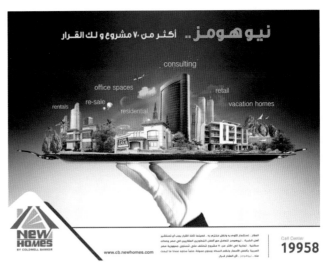

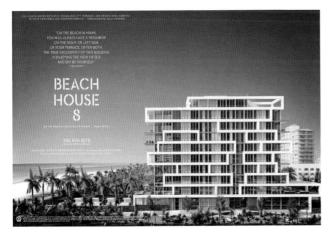

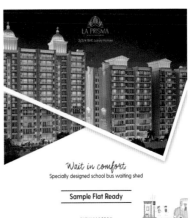

房地产业是进行房地产投资、开发、经营、服务的行业。如今房地产海报不会再单纯以介绍楼盘为直接视觉感受，而是增加创意，以各种形式传递楼盘的特征、文化、主题与内涵，让人刮目相看、流连忘返。

特点：

◆ 具有较强的宣传力度；

◆ 体现企业文化的多样性、多元化；

◆ 是科技与技术的完美结合体；

◆ 信息传达直接明了。

◎4.5.1 典雅风格的房地产类海报设计

典雅风格的房地产类海报设计，具有较高的价值、品质，它的意义在于展现房地产品牌的独特魅力，也给人一种舒适、时尚的视觉感受。

设计理念：这是一幅房地产宣传海报设计。作品以露天客厅做主图设计，给人以强烈的空间层次感。而画面上只单单设计一些白色文字做点缀，整体画面具有一

种典雅、时尚的视觉感。

色彩点评：作品以不同明度、纯度的棕色作为主调，配以适当的白色，给人一种沉稳、典雅的感受。

🌐 简约、大气的构图很符合大众对房地产业的期望，让消费者产生信任感。

🔵 以直观的室内做背景，让受众有开阔视觉的感受。

🔴 标题文字简洁醒目、直观大方。

RGB=118,79,51 CMYK=56,70,85,22

RGB=55,22,13 CMYK=68,87,93,63

RGB=181,148,136 CMYK=35,45,43,0

RGB=255,255,255 CMYK=0,0,0,0

这是一幅房地产的宣传海报设计。海报直接将楼房内部场景展现在受众的面前，为商品做宣传，让受众通过海报了解产品的真实内容。

RGB=181,151,132 CMYK=35,44,46,0

RGB=247,236,216 CMYK=5,9,18,0

RGB=255,255,255 CMYK=0,0,0,0

RGB=114,83,54 CMYK=58,67,84,21

RGB=166,126,85 CMYK=43,55,71,0

这是一幅房地产海报。将钥匙设计为房子的形状，说明双方交易的迅速、利落，增强了消费者的安心感与信任感。以淡青色为背景色给人以清新、雅致的感觉。

RGB=165,201,216 CMYK=40,13,14,0

RGB=255,255,255 CMYK=0,0,0,0

RGB=39,37,42 CMYK=83,80,72,54

RGB=210,172,103 CMYK=23,36,64,0

◎4.5.2 高端风格的房地产类海报设计

高端风格的房地产类海报设计在房地产海报中占据较高的位置。而高端风格没有固定的色彩搭配，许多色彩都能营造出高端的风格。但通常在该种风格的设计中，会使用明度稍低的色彩，这样可以突出画面氛围的大气、高端与华丽。

设计理念： 这是一幅房地产的宣传海报设计。该海报设计直接将楼房和附近的景色展现在受众面前。独特的建筑风格，深棕色的建筑主体给人一种踏实、尊贵的感受。

色彩点评： 采用中高纯度暖紫色调，搭配褐色、深米色等深色调做点缀，给人一种对美好事物的向往和期待。

🔵 高端的现代建筑风格，宽广、大气又不失尊贵与格调，极易吸引消费者的目光。

🔵 深色调的颜色过渡变化，让画面空间层次更加丰富，显得格外细腻、有品质。

- RGB=83,89,120 CMYK=77,69,42,2
- RGB=71,47,43 CMYK=70,77,76,48
- RGB=24,40,44 CMYK=89,77,72,53
- RGB=245,227,199 CMYK=6,14,24,0

这是一幅写字楼展示海报设计。通过高楼耸立、川流不息的车流作为背景，呈现忙碌、优越的城市环境，并采用低明度的金色与黑白色调的搭配，更显高端。

- RGB=38,49,73 CMYK=91,84,57,31
- RGB=234,234,233 CMYK=10,7,8,0
- RGB=192,166,123 CMYK=31,36,54,0

这是一幅房地产的宣传海报设计。该海报直接将楼房和附近的景色展现在受众面前，加以简约的文字做点缀，给人以典雅、时尚的视觉感。

- RGB=96,112,136 CMYK=71,56,38,0
- RGB=63,63,69 CMYK=78,73,64,31
- RGB=255,255,255 CMYK=0,0,0,0
- RGB=222,210,190 CMYK=16,18,26,0
- RGB=133,122,123 CMYK=56,53,47,0

◎4.5.3　房地产类海报的设计技巧——直达主题

　　房地产海报主要表达的宣传点在于引起消费者的兴趣和注意。所以在设计时，要秉承容易理解、易于接受的思路，使画面表达简洁清晰，生动完整。

该海报利用3D破洞的效果制作主图设计，破洞处展现出蓝色调的风景，使整体画面极具吸引力。

这是一款房地产的创意海报设计。将城市的布局图与文字相结合，画面简洁直观，容易吸引人的眼球。

配色方案

双色配色

三色配色

五色配色

佳作欣赏

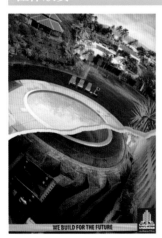

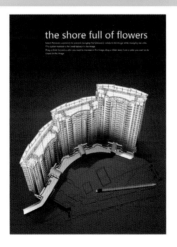

4.6 服饰类商业海报设计

服饰是人们日常生活中必不可少的，而服饰类海报设计就是通过不同的服饰来表现各种不同的形象，且服饰企业通常会利用服饰海报为自己的品牌、产品进行一系列的宣传性活动。

特点：

◆ 具有较强的文化特色；

◆ 可以展现出独特的个性风格；

◆ 具有丰富的创造力；

◆ 多样的形式设计。

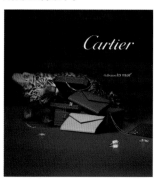
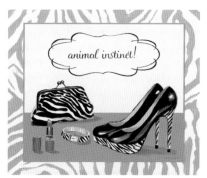
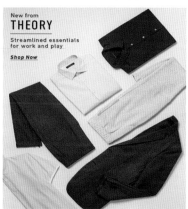
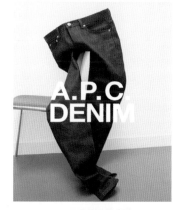
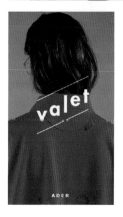
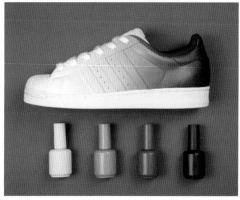

◎4.6.1 写真风格的服饰类海报设计

写真风格的服饰类海报设计，就是直接将产品展现在消费者眼前，让消费者可以直观看到商品，再配上风格统一的配饰，使画面整体风格前卫时尚，简约大气。

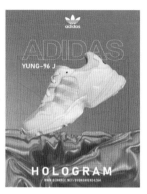

设计理念：这是一个运动品牌的宣传海报设计。海报以悬空的运动鞋为主体，通过抽象的图形元素打造个性、时尚的风格。

色彩点评：以淡紫色与青色为主要色彩进行搭配，两种色彩明度与纯度较高，形成强烈的对比。

▣ 抽象的色块图形呈现出波形跳动的效果，具有较强的韵律感与节奏感。

▣ 鲜艳色彩作为海报背景，将白色的文字与产品衬托得较为醒目。

RGB=243,110,242 CMYK=28,61,0,0
RGB=170,128,249 CMYK=49,53,0,0
RGB=127,139,251 CMYK=59,46,0,0
RGB=55,183,251 CMYK=66,14,0,0
RGB=59,60,218 CMYK=86,75,0,0
RGB=255,255,255 CMYK=0,0,0,0

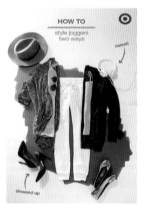

这是一幅服装穿搭主题的海报设计。采用相对称的构图，左右两侧服装搭配形成两套风格相近的造型，给人明了、直白的感觉。

RGB=240,238,239 CMYK=7,7,5,0
RGB=216,170,125 CMYK=20,38,53,0
RGB=250,208,89 CMYK=6,23,71,0
RGB=253,161,170 CMYK=0,50,21,0
RGB=23,24,45 CMYK=93,93,65,54
RGB=35,77,119 CMYK=92,75,40,3
RGB=107,95,85 CMYK=64,62,65,12

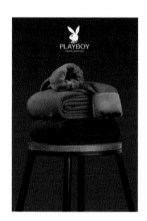

这是一个服装品牌的宣传海报设计。以黑白色调为主，并点缀以橙色，使其具有较强的视觉吸引力。白色的标志在整体黑色背景的衬托下极其醒目，令人一目了然。

RGB=40,40,40 CMYK=81,77,75,54
RGB=91,91,91 CMYK=71,63,60,12
RGB=255,255,255 CMYK=0,0,0,0
RGB=215,109,37 CMYK=20,69,91,0

◎ 4.6.2 独特个性的服饰类海报设计

独特个性的服饰类海报具有较为突出的直观感，极易吸引追求时尚潮流的年轻人的注意力。

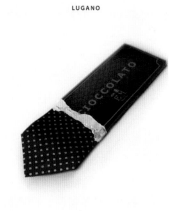

设计理念：这是一款男士领带的创意海报设计。将半包装的产品展示成巧克力的样式，突出了产品风格，极具创意感。

色彩点评：画面以白色为背景，搭配深蓝色和酒红色做主色，使整体画面极具优雅、独特之感。

🌐 合理有效的夸张，突出产品的造型特点，十分引人注目。

🌐 没有过多修饰的画面，尽显简约与大气。

RGB=246,246,242 CMYK=5,3,6,0

RGB=35,50,77 CMYK=92,85,55,28

RGB=85,27,36 CMYK=60,93,79,47

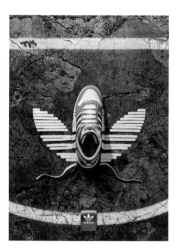

这是一款运动鞋的创意海报设计。将运动鞋和品牌标志相结合，以此来引起受众的注意，使受众印象深刻。

■ RGB=129,112,121 CMYK=58,58,46,0

□ RGB=218,219,226 CMYK=17,13,8,0

■ RGB=185,178,184 CMYK=32,30,22,0

■ RGB=79,109,161 CMYK=76,58,21,0

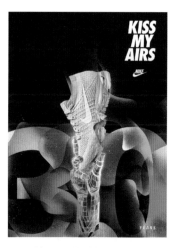

这是一款运动鞋的宣传海报设计。画面中的鞋子被一只手举起，具有展示、展览的效果。青色调的使用，与黑色背景的搭配，带来绚丽、个性的视觉感受。

■ RGB=33,33,31 CMYK=82,78,79,61

□ RGB=255,255,255 CMYK=0,0,0,0

■ RGB=226,226,226 CMYK=13,10,10,0

■ RGB=21,160,153 CMYK=77,20,46,0

◎4.6.3 服饰类海报的设计技巧——注重整体画面的协调统一

在设计服饰类的海报时，要利用画面整体的配色，给消费者传达信息。只有画面整体配色和谐，比例适当才会增加消费者的视觉舒适度，进而提高消费欲望。

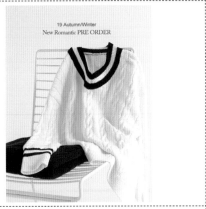

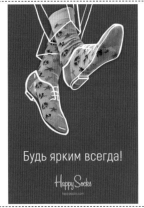

这是一幅新季服装的宣传海报设计。采用直接展示的手段将其呈现在画面中，简约的白色与黑色带来清爽、洁净、明亮的视觉感受。

这是一幅品牌宣传海报设计。通过高纯度色彩的使用提升整个画面的吸睛度。同时卡通图案的袜子与线条状的鞋子使作品更具趣味性与俏皮感。

配色方案

双色配色

三色配色

四色配色

佳作欣赏

4.7 教育类商业海报设计

教育类商业海报是以宣传教育种类为主，目的是让受众了解接受教育的重要性。而教育类的海报实质上是走情感路线，通过不同的方式来创造极具个性的宣传海报，使更多人了解、重视、接受教育。

特点：

◆ 具有通俗易懂的表达方式；

◆ 画面具有强烈的感染力，使人印象深刻；

◆ 具有亮点的趣味性。

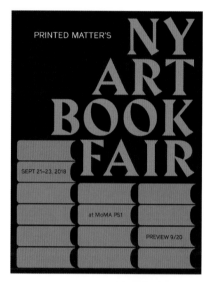

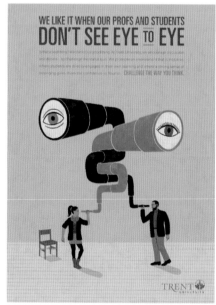

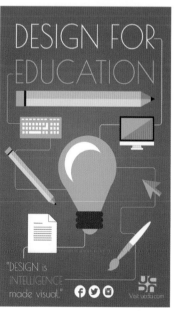

◉ 4.7.1　卡通风格的教育类海报设计

卡通风格的教育类海报设计，是通过一系列卡通元素以幽默、可爱的效果来展现想要表达的事物，整体给人以生动有趣的感觉。而卡通风格的教育类海报设计让教育行业不再枯燥，同时也提高了受众的学习兴趣。

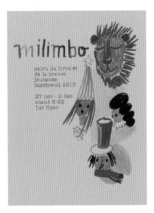

设计理念：这是一幅图书博览会的宣传海报设计。通过涂鸦风格图形的刻画，形成天真、童趣的画面效果，为画面注入年轻、烂漫的气息。

色彩点评：鲑红色作为画面背景，色彩柔和，给人以温馨、明媚的感觉。

🎨 主题图案采用涂鸦风格进行表现，具有孩童绘画般的笔触效果，带来纯真、干净的视觉感受。

🎨 多种鲜艳的色彩形成的视觉冲击力较强，使画面更加吸引观者。

- RGB=255,197,186 CMYK=0,33,22,0
- RGB=253,32,0 CMYK=0,93,96,0
- RGB=255,101,9 CMYK=0,74,91,0
- RGB=255,190,25 CMYK=3,33,87,0
- RGB=108,23,9 CMYK=53,97,100,38
- RGB=187,46,125 CMYK=35,92,23,0
- RGB=95,171,48 CMYK=67,15,100,0

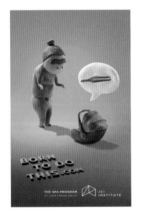

这是一幅教育类的宣传海报设计。画面中一个泥人望向背包，而背包展现出一个有镊子的对话框，画面设计简约且极富可爱气息。

- RGB=32,162,195 CMYK=75,23,22,0
- RGB=35,92,118 CMYK=88,64,46,4
- RGB=240,240,237 CMYK=7,5,7,0
- RGB=31,73,112 CMYK=93,76,43,6
- RGB=180,137,138 CMYK=36,52,39,0

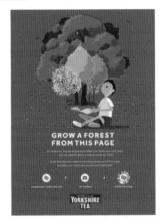

这是一幅教育机构的宣传海报设计。画面中蓬勃生长的树木与孩子的形象结合，给人带来成长、鲜活的感觉，具有较强的视觉冲击力。

- RGB=240,75,69 CMYK=5,84,67,0
- RGB=41,132,91 CMYK=82,37,77,0
- RGB=143,198,96 CMYK=51,6,76,0
- RGB=255,255,255 CMYK=0,0,0,0
- RGB=58,51,58 CMYK=78,77,66,41

◎4.7.2 暗喻风格的教育类海报设计

暗喻风格的教育类海报设计，就是指以隐晦或从侧面烘托等方式来表明海报的宣传目的。这种海报设计有自己的寓意，让受众自己思考，达到受众与海报充分互动的效果。

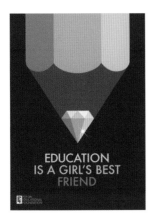

设计理念：这是一幅教育基金会的宣传海报设计。通过铅笔笔尖的钻石表现教育对于未来的重要性，为观者留下对于未来的无尽想象。

色彩点评：黑灰色色彩明度较低，色彩的视觉重量感较强，因此表现出理性、冷静、庄重的特征。

🔵① 简约的图形与文字设计形成直观、鲜明的视觉吸引力，直接明了的点明主题。

🔵② 不同黄色的较多使用表现出未来的美好、光明，带来希望、闪耀的感觉。

- RGB=60,60,60 CMYK=77,71,69,37
- RGB=253,210,141 CMYK=3,24,49,0
- RGB=249,178,52 CMYK=5,39,82,0
- RGB=191,139,40 CMYK=33,50,93,0
- RGB=255,255,255 CMYK=0,0,0,0

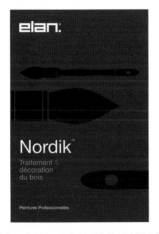

这是一幅绘画主题的海报设计。通过不同画笔的展现表现出专业的特点，并使用低明度的色彩表现主题的严肃性，给人严谨、理性的感觉。

- RGB=87,68,47 CMYK=65,69,84,34
- RGB=255,255,255 CMYK=0,0,0,0
- RGB=39,37,37 CMYK=81,78,76,57
- RGB=164,149,116 CMYK=43,41,57,0

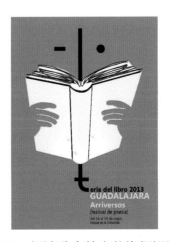

这是一幅诗歌会的宣传海报设计。利用简单的线条与点勾勒出五官形状，形成抽象的图形，具有较强的设计感与趣味性。

- RGB=235,132,1 CMYK=9,59,95,0
- RGB=255,255,255 CMYK=0,0,0,0
- RGB=1,1,1 CMYK=93,88,89,80
- RGB=254,236,28 CMYK=7,6,85,0

◎4.7.3 教育类海报的设计技巧——增强趣味性

　　常见的教育类海报通常都给人一种呆板、无趣的视觉感，所以在设计该类海报时就要避免这种缺陷。在设计中多加入一些幽默、夸张的元素，会使海报在具有宣传效果的同时，更能够吸引大众的注意力。

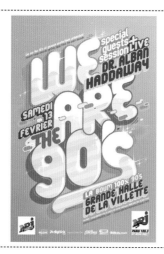

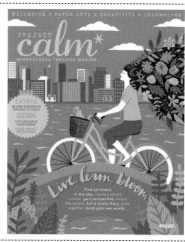

　　海报通过对字体的设计打造出果冻般柔软、半透明的视觉效果，带来可爱、鲜活的视觉感受。

　　这是一幅有关写作的海报设计。海报中风景的图案以粉色、紫色等色调为主，打造出浪漫、梦幻的视觉效果。

配色方案

双色配色

三色配色

五色配色

佳作欣赏

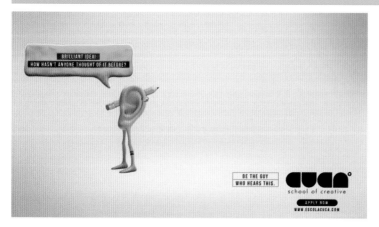

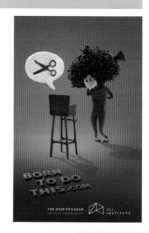

4.8 汽车类商业海报设计

汽车是我们在日常生活中不可或缺的代步工具，随着人们对汽车各种性能要求的提高，在制作该类宣传海报时，要重点突出汽车的功能性，例如舒适度、稳定性、速度和容量等。抓住消费者的内心需求，用功能来吸引他们。

特点：

◆ 利用明星代言，提高产品的知名度，进而宣传产品；

◆ 利用夸张、幽默等手法来宣传产品；

◆ 将产品细节展示出来，使消费者尽可能多地了解产品特点。

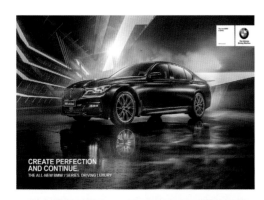
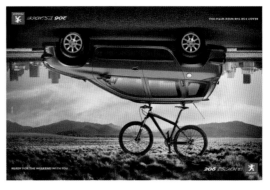
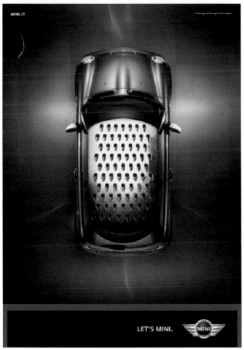
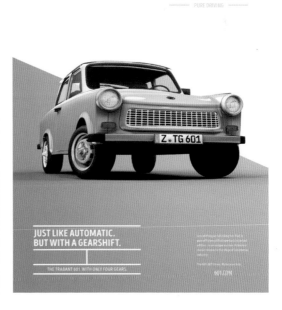

◉ 4.8.1　大气壮观的汽车类海报设计

汽车本身就给人一种炫酷、有气势的感觉，所以汽车类的海报就可以从这一点入手。根据汽车的功能性使画面整体体现出一种霸气、时尚的氛围，营造出大气、壮观的视觉效果。

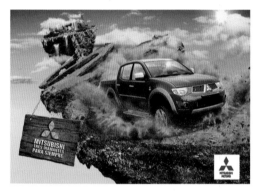

设计理念：这是一幅汽车品牌宣传海报。画面中汽车行驶过的路面伴随着烟尘，背景中的陆地与天空使画面更具空间感，

整体具有较强的感染力。

色彩点评：画面整体呈暗色调，打造出深沉、大气、理性的视觉效果。

🔵 画面整体具有较强的动感与空间感，吸引观者目光。

🔵 冷暖色的使用使画面色彩对比更强烈，丰富了画面色彩与表现力。

- RGB=92,120,141 CMYK=71,51,38,0
- RGB=225,236,220 CMYK=16,4,18,0
- RGB=173,139,112 CMYK=39,49,56,0
- RGB=166,40,52 CMYK=41,96,84,7
- RGB=103,122,90 CMYK=67,47,71,4

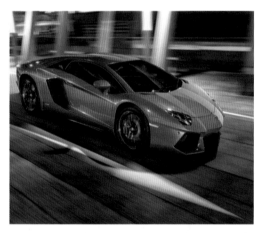

这是一款汽车的宣传海报设计。橙色的汽车急速行驶，让画面极具炫酷的动感。同时在灰色系背景的映衬下，汽车十分引人注目。

- RGB=59,65,72 CMYK=80,72,63,30
- RGB=241,85,41 CMYK=4,80,84,0
- RGB=68,187,213 CMYK=67,9,19,0
- RGB=227,227,226 CMYK=13,10,10,0

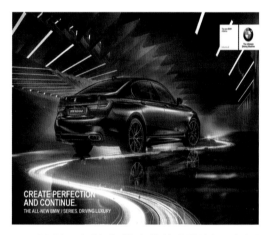

这是一幅汽车的宣传海报设计。车尾的炫光拖尾使画面形成流光溢彩的效果，带来绚烂、闪耀的视觉感受。

- RGB=94,48,35 CMYK=58,82,87,41
- RGB=255,53,38 CMYK=0,89,82,0
- RGB=255,255,255 CMYK=0,0,0,0
- RGB=111,87,168 CMYK=68,72,3,0

◉ 4.8.2　创意风格的汽车类海报设计

极具创意感的汽车类海报设计是比较容易吸引消费者注意力的。而且这类海报往往比较轻松、幽默，构图和版式简单明了，能够让消费者在第一时间看到汽车的品牌。

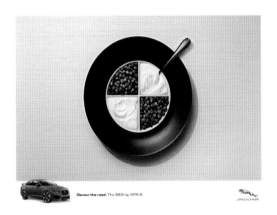

设计理念：这是一幅汽车宣传海报。海报以大面积的亮灰色作为背景，在画面中间位置放置甜品，将观者目光吸引至画面中央。

色彩点评：画面以亮灰色作为主色，打造出内敛、朴实、稳重的视觉效果。

🈯 海报中的主体物色彩明度较低，纯度较高，具有较强的视觉重量感，使画面更加稳定。

🈯 不同色调的蓝色使用丰富了画面的色彩层次。

RGB=225,227,226 CMYK=14,9,11,0
RGB=25,24,29 CMYK=86,83,75,65
RGB=113,138,175 CMYK=62,43,20,0
RGB=255,255,255 CMYK=0,0,0,0
RGB=19,86,165 CMYK=91,69,9,0

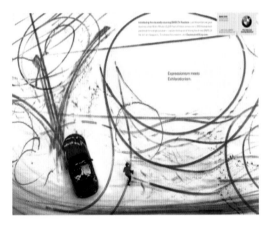

这是一幅汽车的创意海报设计。多彩的颜色搭配，为画面增添了一丝凌乱的美感，容易吸引更多人的注意力。

RGB=241,244,243 CMYK=7,4,5,0
RGB=43,61,110 CMYK=93,86,40,5
RGB=216,67,59 CMYK=18,87,76,0
RGB=77,122,80 CMYK=76,45,80,4

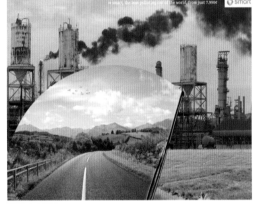

这是一幅汽车的创意海报设计。将雨刮器"刮出"的扇形空气清新的风景与烟雾缭绕的工厂形成对比，突出产品节能减排的特性。

RGB=59,70,73 CMYK=80,69,64,28
RGB=188,202,199 CMYK=31,16,22,0
RGB=151,193,213 CMYK=46,16,14,0
RGB=149,173,81 CMYK=50,23,80,0
RGB=198,163,122 CMYK=28,39,54,0

◎4.8.3　汽车类海报的设计技巧——增添一丝创新元素

　　汽车类海报设计的配色方式大多以蓝色、黑色等深色调为主色，给人以沉闷、朴实的视觉感。所以在设计汽车类海报时，可以在画面中增添一丝生动的元素，这样既可以打破画面的沉闷感，又可以显得创意十足。

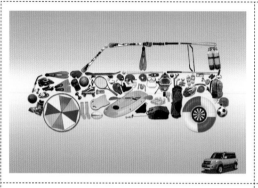

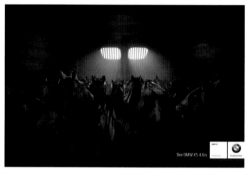

这是一款汽车的宣传海报设计。将一系列的运动工具拼成汽车的样子，极具创意感。

画面中主图场景是安置马匹的屋子，而在屋子窗口打进两束光，窗口形状正好与该汽车的灯光相吻合，极具创意感。

配色方案

双色配色 三色配色 四色配色

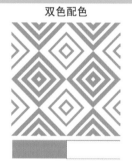

佳作欣赏

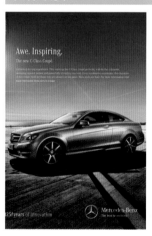
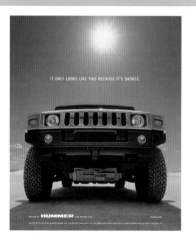

4.9 影视类商业海报设计

现如今，影视类商业海报设计如雨后春笋般出现，花样繁多、应有尽有。为了让影片在众多海报中脱颖而出，必须最大限度地展现影片吸引力。我们可以根据影视类产品的特点，利用夸张、创新等方式进行量身定做，从而尽可能地吸引观众注意力。

特点：

◆ 具有即时传达远距离信息的媒体特性；

◆ 具有很强的故事性；

◆ 注重与受众之间的互动；

◆ 色彩明亮鲜活。

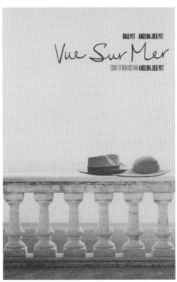

◎4.9.1 极简风格的影视海报设计

极简风格的影视类海报设计具有可爱、单纯等特点。通常是一些卡通片或适合儿童观看的视频宣传海报设计，主要受众是儿童或女性。

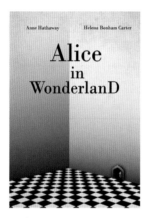

设计理念：这是一部童话故事主题的电影海报设计。通过阴影与线条的设计，形成极具立体感的画面效果；再加以下方

的棋盘格地面，形成眼花缭乱的视觉感受。

色彩点评：采用无彩色调为整体作品进行设计，形成神秘、奇异的作品风格。

🔵作品运用棋盘格与三维面的设计，打造出奇幻、独特的画面效果。

🔵作品利用颜色渐变制造空间感，使画面更具层次感与吸引力。

- RGB=240,230,223 CMYK=7,11,11,0
- RGB=134,133,130 CMYK=55,46,45,0
- RGB=8,7,7 CMYK=90,86,86,76
- RGB=105,127,88 CMYK=67,45,73,2
- RGB=160,118,11 CMYK=46,57,100,3

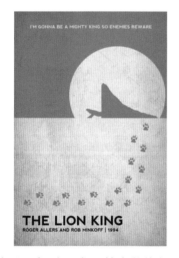

这是一部动画电影的宣传海报。此海报以足迹与悬崖的搭配指代角色形象，为观者留下想象空间。

- RGB=224,144,36 CMYK=16,52,90,0
- RGB=251,243,232 CMYK=2,6,11,0
- RGB=204,191,165 CMYK=25,25,36,0
- RGB=38,31,35 CMYK=81,82,74,59

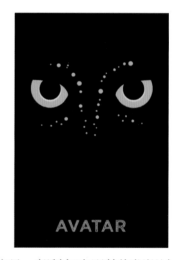

这是一部科幻电影的海报设计。通过简约的图形将主要角色的形象生动地展现出来，并利用冷暖色彩的对比增强画面的视觉吸引力。

- RGB=13,18,26 CMYK=92,87,76,67
- RGB=247,209,52 CMYK=9,21,82,0
- RGB=125,179,196 CMYK=55,20,22,0
- RGB=117,209,246 CMYK=53,2,5,0

◉ 4.9.2 写实风格的影视类海报设计

写实风格的影视类海报设计具有简约、真实的特点。而且，该风格注重海报内容的体现，给人以真实、自然的感觉，使人们看到海报时，能够非常直观地了解到相应的内容。

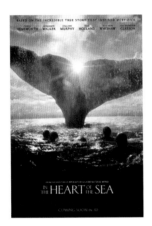

设计理念：这是一部剧情片的电影宣传海报。通过人物背影与鲸尾之间形成大小对比，体现环境的严峻，营造紧张、惊险的气氛，具有较强的视觉感染力。

色彩点评：青色调的使用降低了整体画面的温度，更好地渲染了压抑的气氛。

👆 海报大体呈现出对称居中的构图，具有稳定、理性的特点，与作品的主题相照应。

👆 在以青色调为主的画面中，暖白色的日光的出现表现出希望、明快的特点，缓和了整体的压抑的气氛。

- RGB=117,174,184 CMYK=58,21,28,0
- RGB=248,241,236 CMYK=4,7,8,0
- RGB=52,94,102 CMYK=84,60,56,10
- RGB=5,11,16 CMYK=93,87,81,73

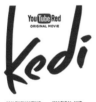

这是一幅纪录片的宣传海报设计。画面中可爱的动物形象使海报更具吸引力。同时无彩色的大面积使用使文字更加突出、鲜明，便于观者了解信息。

- RGB=255,255,255 CMYK=0,0,0,0
- RGB=75,75,75 CMYK=74,68,65,24
- RGB=168,8,12 CMYK=41,100,100,7
- RGB=23,23,23 CMYK=85,81,80,68
- RGB=108,133,91 CMYK=65,42,73,1

这是一幅科幻电影的海报设计。画面中黑云笼罩的天空与微弱的日光以及人物背影的对比，显现出危难与希望的出现，具有较强的吸引力。

- RGB=8,10,15 CMYK=91,87,81,74
- RGB=79,94,119 CMYK=77,65,44,3
- RGB=230,184,127 CMYK=13,33,53,0
- RGB=16,191,254 CMYK=68,7,0,0

◎4.9.3　影视类海报的设计技巧——增强画面的吸引力

现如今影视类海报太过众多，而想要在众多的影视类海报中脱颖而出，就要有所新意，让消费者印象深刻。

这是一幅科幻电影的海报设计。此海报通过简单的点与线的组合将回到未来的主题创造性地展现，形成简约却具有吸引力的画面。

这是一幅科幻冒险电影海报。此海报使用简单的图形表现出琥珀的特点，以此说明电影年代的悠久，具有复古感。

配色方案

双色配色	三色配色	五色配色

佳作欣赏

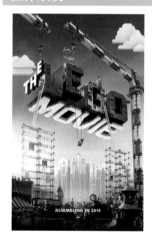

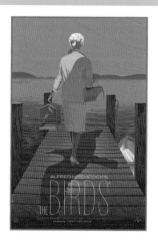

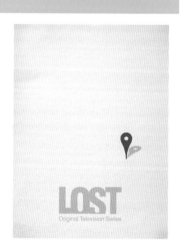

4.10 旅游类商业海报设计

旅游业在近几年越发火爆,而旅游业的宣传海报也随着旅游的火爆,变得越发繁多。旅游行业的海报设计注重目的性，因此在设计时可以利用景区的自然风光将想要宣传的景点特色展现出来，或者使用具有创意感的画面来吸引受众的注意力。

特点：

◆ 展现景点特色；

◆ 凸显风土人情；

◆ 关联性较强，简单易懂；

◆ 在视觉上带给人震撼，产生影响力；

◆ 搭配解释说明性文字；

◆ 创作独特，令人耳目一新。

⊙ 4.10.1　清新风格的旅游类海报设计

清新风格的旅游类海报设计就是将景区的自然风光展现在海报设计中，再搭配一些简洁的文字，即可起到吸引受众注意力的作用。

设计理念：这是一幅旅游海报设计。将唯美的海岛、海滩展现在观者面前，并通过文字的叙述使观者了解到更多的信息。

色彩点评：蔚蓝的天空与湖青色的水

面打造出清凉、浪漫的画面效果，给观者带来惬意、畅快的视觉感受。

🔵 满版式的构图使自然风光的展现更加全面，具有较强的视觉吸引力。

🔵 白色文字居中分布，与整体画面的色彩形成协调、统一的风格，给人以清爽、洁净的感觉。

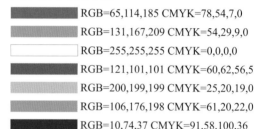

■ RGB=65,114,185 CMYK=78,54,7,0
■ RGB=131,167,209 CMYK=54,29,9,0
□ RGB=255,255,255 CMYK=0,0,0,0
■ RGB=121,101,101 CMYK=60,62,56,5
■ RGB=200,199,199 CMYK=25,20,19,0
■ RGB=106,176,198 CMYK=61,20,22,0
■ RGB=10,74,37 CMYK=91,58,100,36

这是一幅关于茶园的旅游海报设计。海报中天空与绿地形成鲜明的分界线，带来辽阔、通透、生机盎然的视觉感受。

■ RGB=77,143,197 CMYK=72,38,11,0
▨ RGB=187,198,214 CMYK=31,19,11,0
□ RGB=255,255,255 CMYK=0,0,0,0
■ RGB=54,91,111 CMYK=84,64,49,7
■ RGB=79,126,67 CMYK=75,42,91,3

画面中天空呈现出不同层次的蓝色，打造出广袤、轻快的视觉效果，为观者带来轻快、自由的视觉体验。

■ RGB=69,128,209 CMYK=75,46,0,0
▨ RGB=126,211,250 CMYK=51,3,3,0
□ RGB=255,255,255 CMYK=0,0,0,0
■ RGB=58,112,155 CMYK=80,54,27,0
■ RGB=113,140,77 CMYK=64,38,83,0
■ RGB=140,147,138 CMYK=52,39,44,0

◉ 4.10.2 抽象风格的旅游类海报设计

为了抓住消费者的眼球，突出海报的特点，旅游类的海报设计花样繁多。此类海报设计力求标新立异，将海报设计成抽象的形式展现在消费者眼前，以此来达到吸引更多消费者注意力的目的。

设计理念：这是一幅旅行主题海报作品。通过简单图形的刻画将庄园与青山生动地展现在观者面前，营造明快、惬意的氛围。

色彩点评：以青色为主色调，色彩淡雅，给人以清新、梦幻的感觉。

🔵 运用冷暖搭配的配色方式来增强画面色彩的层次感与对比度，增强了画面的视觉吸引力。

🔵 简约的图形形成直观的视觉冲击力，给人留下深刻印象。

RGB=110,211,214 CMYK=56,0,24,0
RGB=42,143,165 CMYK=78,33,33,0
RGB=235,241,171 CMYK=13,2,42,0
RGB=237,139,121 CMYK=8,58,46,0
RGB=134,84,69 CMYK=53,72,73,13

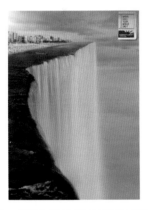

这是一家旅行社的宣传海报设计。用宛如在"世界尽头"的场景做主图，体现出该旅行社的独创新意，十分引人注目。

RGB=176,186,196 CMYK=36,23,19,0
RGB=130,146,162 CMYK=56,39,30,0
RGB=27,31,35 CMYK=86,80,74,60
RGB=44,59,108 CMYK=93,87,41,6

这是一家旅行社的宣传海报设计。海报以矢量风格的形式设计而成，搭配亮眼的配色，使得整体画面极具吸引力。

RGB=31,62,61 CMYK=88,68,71,38
RGB=119,199,154 CMYK=57,3,50,0
RGB=255,255,255 CMYK=0,0,0,0
RGB=240,184,72 CMYK=10,34,76,0
RGB=187,223,192 CMYK=33,2,32,0

◉4.10.3　旅游类海报的设计技巧——多一抹明亮的色彩

　　由于近年来旅游业发展迅速，所以该类型的宣传海报也越发增多。要想在众多的海报中脱颖而出，同时又突出景点特色，吸引更多的消费者注意，可以在海报中多一抹明亮的色彩，营造一种更加巧妙的视觉体验氛围。

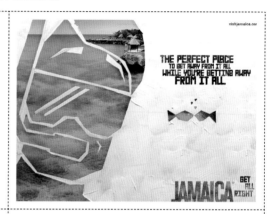

　　该海报以夜幕即将降临时的景点做主图，加以明亮的黄色、白色及蓝色文字做点缀，使整体画面极具吸引力。

　　该海报将风景以抽象风格的方式展现在画面中。蓝天碧海，明快的色彩使风景凸显得格外美丽动人。

配色方案

双色配色　　　　　三色配色　　　　　五色配色

佳作欣赏

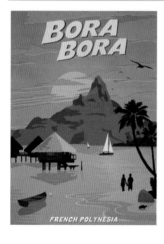

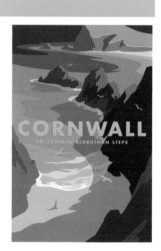

4.11 奢侈品类商业海报设计

　　奢侈品是超出人们生存发展需要的产品，它代表着一种高雅的生活方式。随着时代的发展，奢侈品在不同时期有不同的代表产品，此类海报设计将画面作为传播信息和形象的主要渠道，文字的传达则较为次要。

　　总的来说，奢侈品价值和品质都相对较高，其海报设计也更加注重视觉感和个性化，主要以突出产品和品牌为主。

特点：

◆ 画面高端、大气；

◆ 注重产品和品牌宣传；

◆ 画面单一，具有较强说服力；

◆ 具有权威的典型性和代表性。

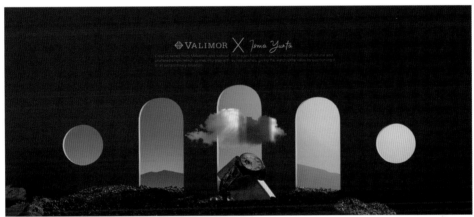

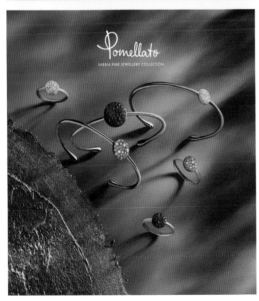

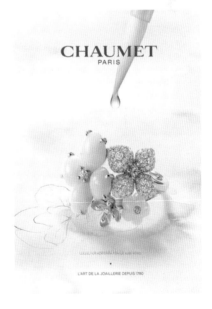

◉ 4.11.1　淡雅风格的奢侈品类海报设计

奢侈品本身便会让人联想起高端华丽、奢华大气等词语。但有些奢侈品海报却打破常规，将其设计成较为清新、淡雅的风格。

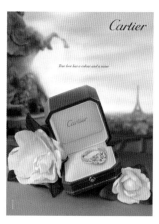

设计理念: 这是一款戒指的海报设计。将主体戒指作为视觉重心，在模糊背景的衬托下更加突出产品，极具宣传效果。

色彩点评: 采用灰玫红色为主色，加以灰色、灰白色做点缀，颜色对比鲜明，营造出雅致的画面效果。

🔘 采用纯度和明度都比较低的配色方式，将整个画面营造得尽显淡雅、低调、有品位。

🔘 突出型的产品展示，易满足消费者的内心消费欲望。

- RGB=142,77,99 CMYK=53,80,51,3
- RGB=231,219,224 CMYK=11,16,8,0
- RGB=97,95,110 CMYK=71,64,49,5
- RGB=48,63,59 CMYK=82,68,72,38

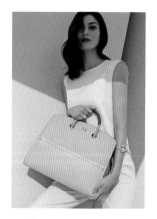

这是一款手提包的海报设计。海报以浅灰色为主色，加上精致的线条，将整个画面衬托得干净整洁。颜色柔和的手提包彰显了成熟、大方的女性魅力。

- RGB=166,156,151 CMYK=41,38,37,0
- RGB=234,225,214 CMYK=11,13,16,0
- RGB=229,197,122 CMYK=15,26,58,0
- RGB=130,147,155 CMYK=56,38,35,0
- RGB=204,167,144 CMYK=25,38,42,0

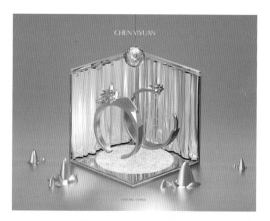

这是一款对戒的海报设计。通过蓝色与粉色的过渡打造出浪漫、雅致的背景。两只戒指分别采用金色与银色，形成夺目、耀眼、华丽的视觉效果。

- RGB=95,152,185 CMYK=66,33,22,0
- RGB=200,161,180 CMYK=26,42,18,0
- RGB=220,222,217 CMYK=17,11,15,0
- RGB=164,168,170 CMYK=41,31,29,0
- RGB=195,160,86 CMYK=31,40,72,0
- RGB=229,192,175 CMYK=13,30,29,0

◎ 4.11.2 奢华风格的奢侈品类海报设计

奢侈品本身便自带奢华时尚的特点，所以奢侈品海报也会延续这种奢华感，通过背景颜色、产品展示等将这种属性淋漓尽致地表达出来。

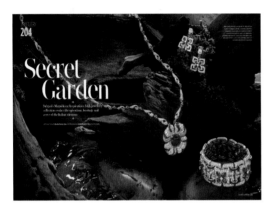

色彩点评：画面以蓝黑色为主色调，给人以神秘、高端之感。

① 背景采用低明度的色彩进行呈现，使珠宝产品更加醒目、突出。

② 画面采用倾斜向下的构图，结合画面中的水流，给人一种倾泻而下、通透、自然的感觉。

RGB=3,1,0 CMYK=92,88,88,79
RGB=92,95,122 CMYK=73,65,42,1
RGB=44,111,180 CMYK=82,55,10,0
RGB=2,81,85 CMYK=92,62,63,20
RGB=255,255,255 CMYK=0,0,0,0
RGB=11,7,115 CMYK=100,100,53,4

设计理念：这是一套蓝宝石质地的首饰展示海报设计。画面以夜色中的老树为背景，加以文字的描述，展现出产品的纯粹、璀璨。

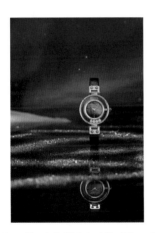

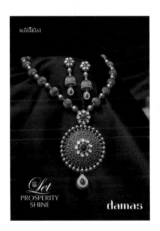

这是一款手表的展示海报。采用三分法的构图，产品与倒影的设计，以及极光背景等的设计，形成流光溢彩、华丽璀璨的画面。

RGB=0,40,93 CMYK=100,96,54,13
RGB=1,94,116 CMYK=91,61,49,5
RGB=150,151,187 CMYK=48,40,14,0
RGB=188,112,70 CMYK=33,65,76,0
RGB=1,14,30 CMYK=99,93,72,65

这是一款珠宝的海报设计。将品牌标志放置在左侧，并采用高明度的白色，具有强调的作用。低明度的绿色与暗金色的首饰彰显出复古、富丽、奢华的宫廷风。

RGB=48,71,67 CMYK=83,65,70,31
RGB=150,115,33 CMYK=49,57,100,4
RGB=255,255,255 CMYK=0,0,0,0
RGB=141,33,45 CMYK=47,98,86,18

◎ 4.11.3　奢侈品类海报的设计技巧——凸显品牌特色

　　每个品牌和产品都具有各自的特点和形象。而在为产品设计海报时，就要在宣传产品的同时提高品牌辨识度，从而凸显品牌特色。

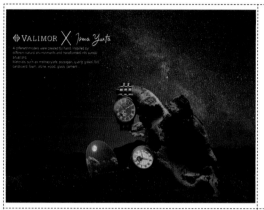

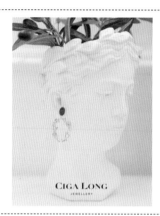

　　这是一幅手表的海报设计。以星空为背景，将手表放置在山石之上，体现出品牌与自然的融合，同时带来神秘、大气的视觉印象。

　　这是一幅珠宝品牌的海报设计。石膏模型上方的耳坠作为画面中色彩鲜艳的"亮点"，极具注目性，柔和的米色调展现出典雅、温柔的风格。

配色方案

双色配色

三色配色

五色配色

佳作欣赏

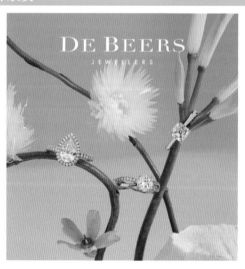

第 **5** 章 商业海报设计的视觉印象

本章主要是对商业海报设计的视觉印象进行详细说明。

商业海报设计的视觉印象主要包括清新类、浪漫类、复古类、朴实类、科技类、热情类、雅致类、美味类、奢华类、神秘类等。

◆ 清新类的商业海报设计，色彩较为鲜明，能给人带来较强的感染力和视觉吸引力。

◆ 浪漫类的商业海报设计，通过色彩、造型，能给人带来温馨、甜蜜之感。

◆ 科技类的商业海报设计，画面色彩富有针对性，具有较强的传播力。

◆ 雅致类的商业海报设计，画面设计有独特的自我个性和与众不同的气质。

◆ 奢华类的商业海报设计，具有目的性，给人以高端、时尚、大气的视觉感受。

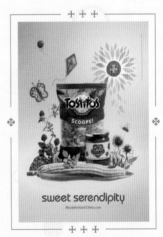

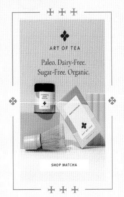

5.1 清新类

清新类海报设计多采用色调明快的浅色调色彩，但有时也会使用一些偏冷基调色彩，给人带来清爽、新鲜之感。清新类海报创意新颖，不落俗套，能给受众营造出一种淡雅、清凉的视觉体验氛围。

清新类海报设计强调色彩能够提升画面印象，以此来增强画面想要表达的主题和效果。

特点：

◆ 画面色彩明快、鲜活；

◆ 能够体现生机与活力；

◆ 具有放松心情的效果。

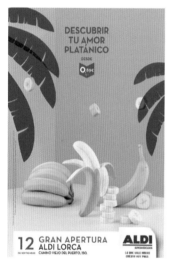

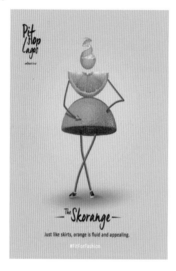

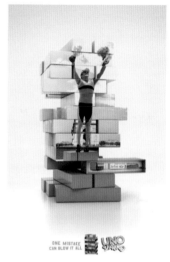

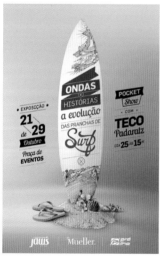

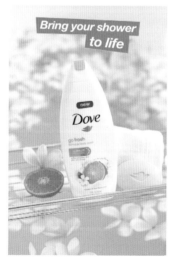

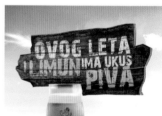

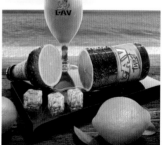

⊙ 5.1.1　清新风格的商业海报设计

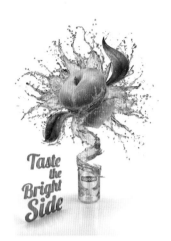

设计理念：这是一款饮品的创意海报设计。该海报运用"炸裂"的水果与饮品相结合，极具创意。立体倾斜的文字，凸显画面的空间感。整体画面新颖独特，十分引人注目。

色彩点评：以橙色为主色，加上绿色、红色等鲜艳的色彩进行搭配，营造出一种清新、醒目的视觉氛围。

- 绿色、橙色的纯度较高，让整个画面尽显活泼、明快之感。

- 新颖独特的造型，能最大限度地表现产品的清新美味。

- 立体的文字在画面中十分显眼，起到了很好的解释说明作用。

RGB=252,249,243 CMYK=2,3,6,0
RGB=236,78,13 CMYK=7,82,97,0
RGB=255,255,61 CMYK=9,0,76,0
RGB=1,149,26 CMYK=81,24,100,0
RGB=40,149,219 CMYK=75,33,1,0

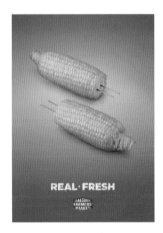

这是一款饮品的创意海报设计。此海报将饮品放置在寒冷的冰洞中，再加入一些水果元素做点缀，整体营造出一种清透诱人、激情冰爽的氛围。

RGB=76,169,197 CMYK=68,21,22,0
RGB=181,216,229 CMYK=34,8,10,0
RGB=230,181,69 CMYK=15,34,78,0
RGB=109,167,95 CMYK=63,20,76,0
RGB=14,21,22 CMYK=89,82,81,69

该作品以不同明度、纯度的蓝色做背景，加以橙黄色和浅绿色等新鲜颜色做主色搭配，给人以清新、自然的感受。

RGB=46,107,139 CMYK=84,56,37,0
RGB=146,197,214 CMYK=47,13,16,0
RGB=243,208,73 CMYK=10,21,76,0
RGB=238,137,55 CMYK=7,58,81,0
RGB=151,172,77 CMYK=49,24,82,0
RGB=150,51,55 CMYK=46,91,80,12

◉5.1.2 清新风格的海报设计技巧——配色鲜明亮丽

清新风格的海报设计用色一般较为鲜明，不会过于花哨。通常会以单纯、明快的色调来吸引消费者，不但不会让人觉得无聊，反而会给人以清新感。

该海报整体画面采用同类色搭配的绿色进行设计，使画面洋溢着自然与生命的气息，加以白色、红色等色彩的点缀，使画面吸睛的同时又不失清爽。

这是一幅食品的海报设计。勺子位于画面中心位置，具有较强的视觉吸引力，直观地向观者展现了产品。天蓝色背景与黄色糖浆形成色彩的冷暖对比，给人以鲜明、清新的感觉。

配色方案

双色配色　　　　　　三色配色　　　　　　五色配色

佳作欣赏

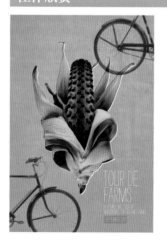

5.2 浪漫类

浪漫风格的海报设计是通过颜色和线条等元素来展现出梦幻之感。能够体现出浪漫感的色彩有玫瑰红色、粉色、紫色、蓝色等。这样的颜色会给人一种富有魅力、优雅、浪漫的美感。

特点：

- ◆ 构图精美，画面色彩具有故事性；
- ◆ 整体画面柔美、优雅，能引起人更深层次的遐想；
- ◆ 具有较高的辨识度。

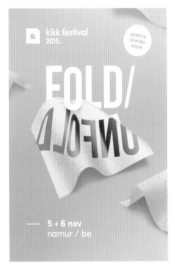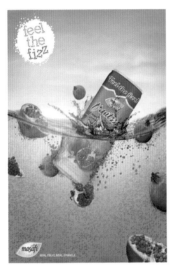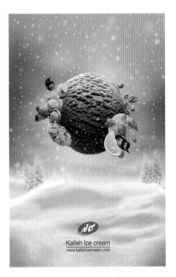

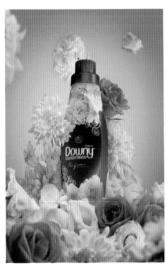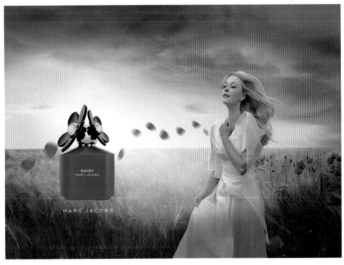

◉ 5.2.1 浪漫风格的商业海报设计

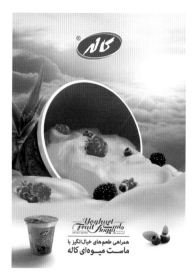

设计理念：这是一款酸奶的产品海报设计。通过清晨的阳光与植物以及云霞的组合，呈现出浪漫、唯美的风景，带来视

觉上的享受。

色彩点评：使用极具浪漫气息的紫色作为主色调，给人以迷人、优雅、浪漫的视觉感受。

1 满版型构图将图像尽数展现，鲜艳、浓郁的色彩使画面具有较高的明度，给人以明快、清新的感受。

3 文字采用紫色与绿色进行设计，与画面的主色调形成和谐、统一的风格。

RGB=252,222,222 CMYK=1,19,9,0

RGB=254,238,222 CMYK=0,10,14,0

RGB=137,115,179 CMYK=56,59,6,0

RGB=55,37,97 CMYK=92,100,44,9

RGB=255,255,255 CMYK=0,0,0,0

RGB=237,28,34 CMYK=7,95,90,0

RGB=137,196,70 CMYK=53,5,87,0

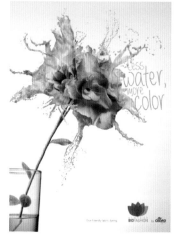

画面整体构图简洁，颜色单纯统一。浅灰色调的背景搭配四散开来的粉色鲜花，让整个画面看起来浪漫、鲜活。

RGB=230,186,181 CMYK=12,34,24,0

RGB=240,243,245 CMYK=7,4,4,0

RGB=151,172,133 CMYK=48,25,53,0

RGB=104,55,138 CMYK=73,90,15,0

RGB=203,118,165 CMYK=26,65,13,0

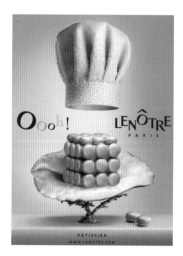

作品整体以纯度较低的粉色调为主，浓浓的少女气息扑面而来，给人一种浪漫、淡雅的视觉感受。

RGB=188,147,170 CMYK=32,48,20,0

RGB=251,225,226 CMYK=1,17,8,0

RGB=131,98,97 CMYK=57,65,58,5

RGB=77,30,62 CMYK=73,96,58,35

◎ 5.2.2 浪漫风格的海报设计技巧——色调明快

浪漫风格的海报更应注重色调的明度、纯度。和谐用色的同时不能让颜色都处在同一灰阶上，应让海报整体色调明快，这样才会更加明显，吸引更多的注意力。

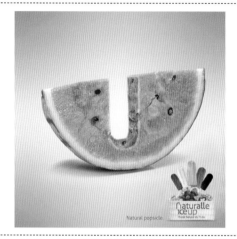

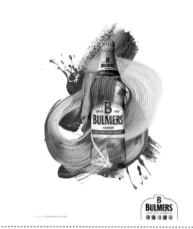

这是一款果味棒冰的商业海报设计。以鲑红色为主色调，打造出水润、新鲜、清新的画面。

作品以展现产品为主，通过使用紫色、淡粉色、黄色、白色等色彩进行搭配，带给观者绚丽、明快的视觉感受。

配色方案

双色配色

三色配色

五色配色

佳作欣赏

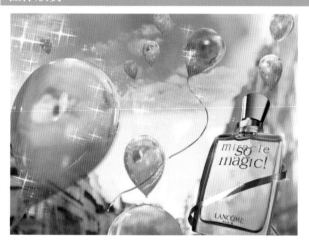

5.3 复古类

　　复古类海报设计是一种与潮流相对的风格，是近几年较为流行的一种新风尚。通常，复古风格的海报设计都是具有怀旧元素存在的。

　　复古风格的海报色彩较为深沉，大多采用暖色调，例如黄棕色、红色、黄色、黄绿色等，给人以较强的故事感与年代感。

特点：

◆ 画面能够产生历史悠久的视觉感；

◆ 借助经典画面，展示品牌形象；

◆ 有内涵，使人印象深刻。

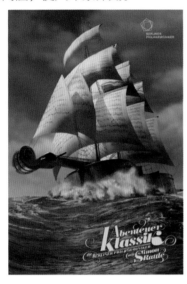

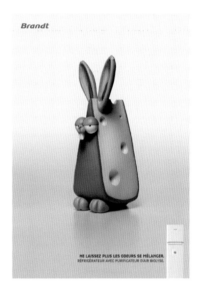

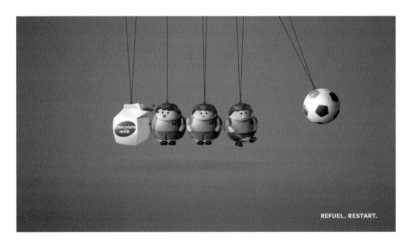

◎5.3.1 复古风格的商业海报设计

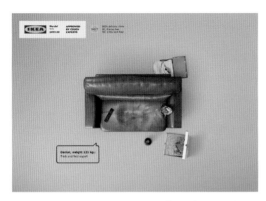

设计理念：这是一幅家居产品的宣传海报。画面中深色的皮质沙发与低沉的背景打造出复古、低调的风格。

色彩点评：画面整体以明度与纯度适中的卡其色作为主色调，搭配以明度较低的棕色作为辅助色，使画面散发着浓厚的复古气息。

① 中心型构图形成稳定、安全的视觉效果，同时位于画面中央，具有较强的视觉吸引力。

② 低明度的色彩视觉冲击力较弱，给人以平和、舒适、自然的视觉感受。

- RGB=207,199,153 CMYK=24,21,44,0
- RGB=158,89,58 CMYK=44,73,83,6
- RGB=235,235,235 CMYK=9,7,7,0
- RGB=255,205,0 CMYK=4,25,89,0
- RGB=2,48,159 CMYK=100,89,2,0

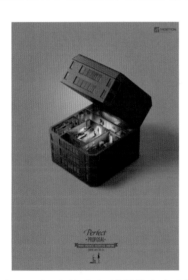

这是一幅房地产相关的海报设计。海报将房子与戒指盒相结合，极具创意感。整体画面采用低明度的色彩进行搭配，只有房子内的一点黄色灯光做亮色点缀，使整个画面显得十分温馨、舒适。

- RGB=134,127,122 CMYK=55,50,49,0
- RGB=78,47,48 CMYK=66,80,73,43
- RGB=115,104,88 CMYK=62,58,66,8
- RGB=239,213,166 CMYK=9,20,39,0
- RGB=75,67,63 CMYK=72,70,70,32

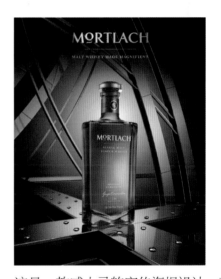

这是一款威士忌的宣传海报设计。背景采用低纯度的棕色进行设计，与琥珀色的瓶身形成邻近色对比的同时，使产品更加醒目，整体给人一种古典、悠久的韵味。

- RGB=180,152,130 CMYK=36,43,48,0
- RGB=56,42,33 CMYK=72,76,83,54
- RGB=7,7,7 CMYK=90,86,86,77
- RGB=165,70,37 CMYK=42,84,99,7
- RGB=245,205,118 CMYK=8,24,60,0

◎5.3.2 复古风格的海报设计技巧——突出品牌特点

如今，复古风格的海报设计种类繁多，若想在众多的海报中脱颖而出，就要在设计中最大限度地突出品牌特点，树立良好的品牌形象，让消费者看后能留下深刻的印象。

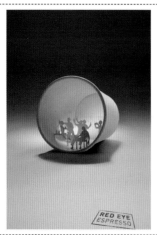

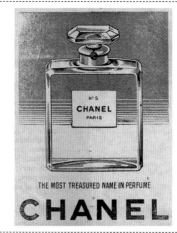

这是一款咖啡的创意海报设计。画面以浅茶色与棕色为背景色，结合产品特点，给人以复古、怀旧、香醇之感。

这是一款香水的海报设计。此海报利用"做旧"的手法，将海报设计成复古风格，给人一种年代感。

配色方案

双色配色	三色配色	五色配色

佳作欣赏

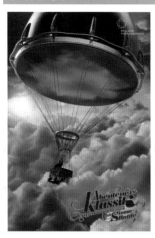

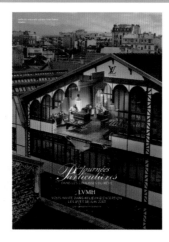

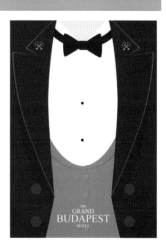

5.4 朴实类

　　朴实类的商业海报适合想要表达天然、纯净的产品及品牌，例如食品、家居、服装等行业，大多给人以健康、淳朴的视觉体验。

　　朴实风格的海报设计通常采用米色、灰色、茶色、棕色等纯度较低的颜色来展现，表达出一种踏实、简单、真实、自然的感觉。画面简单干净，给人营造出一种温馨、舒适的氛围。

特点：

- ◆ 不会用过多丰富的色彩来吸引人；
- ◆ 给人以真实的感受；
- ◆ 体现温馨与稳定的视觉感受；
- ◆ 具有放松心情的效果。

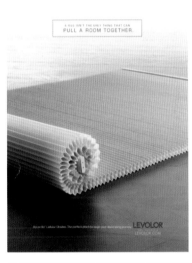

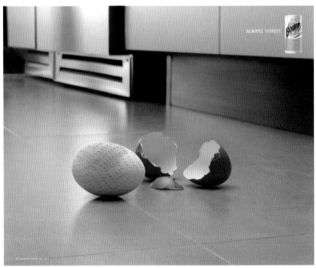

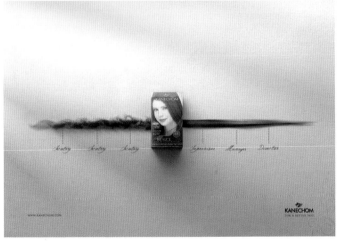

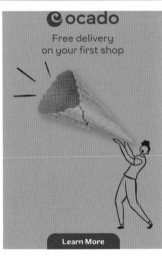

◉ 5.4.1 朴实风格的商业海报设计

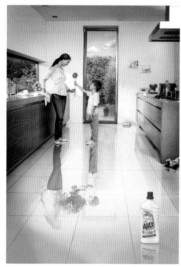

设计理念：本作品以男孩送妈妈鲜花的场景作为视觉重心，倒影的设计一方面

表现出地面的整洁干净，另一方面通过不同的元素，展现母子间美好的感情，引起观者情感上的触动，建立起对品牌的好感。

色彩点评：整体画面以浅棕色为主色，色调较为柔和，给人以温馨、舒适、干净的视觉感受。

🌀 采用温馨的家庭场景做主图设计，使画面更加暖心、舒适。

🌀 在画面的右下角直接展示产品，给人以较为直观的宣传效果。

- RGB=224,223,217 CMYK=15,11,15,0
- RGB=182,156,149 CMYK=35,41,37,0
- RGB=95,51,32 CMYK=58,80,92,40
- RGB=195,40,49 CMYK=30,96,86,0
- RGB=137,153,114 CMYK=54,34,61,0

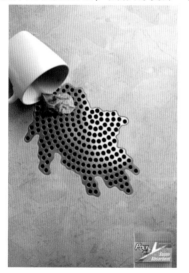

本作品以浅棕色为主色调，结合产品的青色和杯子的白色，使整个画面十分和谐，给人以质朴的真实感。

- RGB=165,146,134 CMYK=42,44,45,0
- RGB=148,137,131 CMYK=49,46,45,0
- RGB=222,213,210 CMYK=15,17,15,0
- RGB=55,161,175 CMYK=73,23,33,0

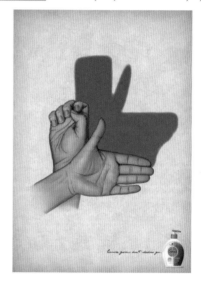

这是一款洗手液的宣传海报设计。海报以手的动作为主图设计，极具创意感。在画面右下角直接展示产品，十分直观地对产品进行了宣传。

- RGB=211,212,205 CMYK=21,15,19,0
- RGB=117,110,106 CMYK=62,57,56,3
- RGB=199,164,136 CMYK=27,39,46,0
- RGB=49,140,70 CMYK=79,32,92,0

◎ 5.4.2 朴实风格的海报设计技巧——增强画面的故事感

朴实风格的海报大多用色比较质朴，要想增强画面的故事感，就要使整体配色具有和谐、统一的美感，从而起到宣传的效果。

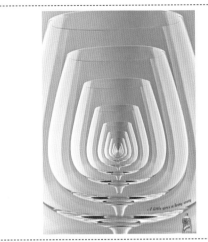

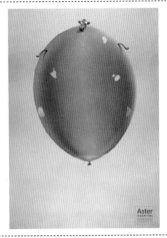

该海报以亮灰色作为主色，光洁的酒杯由版面中心点向外辐射，形成绚丽、极具韵律感的画面，从侧面表现出洗洁剂的效用。

这是一款胃药的海报设计。画面将牛的身体夸张成被充气的样子，极具创意感。通过深浅色调的配色方式，给人以较强的层次感。

配色方案

双色配色

三色配色

五色配色

佳作欣赏

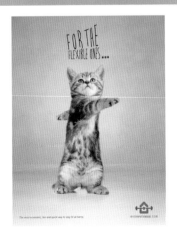

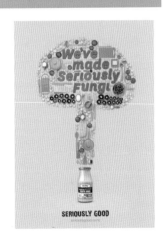

5.5 科技类

　　科技类的商业海报设计在众多行业都有所应用，例如家用电器、数码产品、办公用具等行业。

　　如今是科技迅速发展的时代，所以科技类的商业海报种类繁多。科技类海报通常采用产品展示、品牌标志及文案来展现品牌形象。

　　科技类的商业海报在配色方面，通常采用可以给人科技感的蓝色、青色、青绿色等，使人有一种理性、稳定、真实的视觉感。

特点：

◆ 画面用色简洁、大方；

◆ 特效炫酷，造型独特，有创意；

◆ 具有独特、前卫、时尚的视觉感。

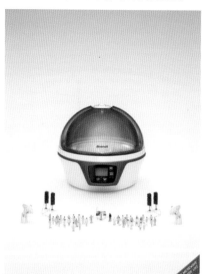

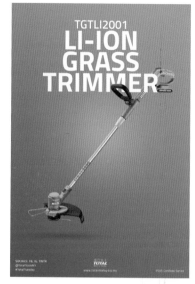

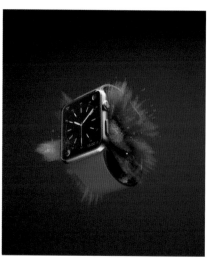

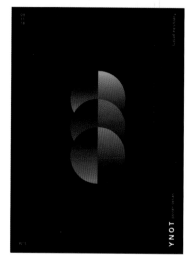

◎5.5.1 科技风格的商业海报设计

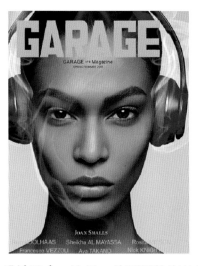

特效围绕耳机周围，给整个画面增添了不少科技感。

色彩点评：作品以紫色为主色，搭配浅黄色及浅蓝色等纯度较低的颜色，给人一种较为时尚、前卫的视觉感。

① 利用明度较低的配色方式，使得整体画面具有较为柔和的感受。

② 以规整的文字做点缀，具有稳定画面的作用。

RGB=82,48,128 CMYK=82,94,22,0
RGB=218,209,144 CMYK=20,17,50,0
RGB=174,132,113 CMYK=39,53,54,0
RGB=145,192,204 CMYK=48,15,20,0

设计理念：这是一款耳机的宣传海报设计。模特冷峻的脸部特写，加上紫色的

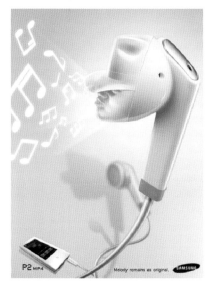

这是一款 MP4 的宣传海报设计。画面将耳机设计成人在唱歌的形态，给人一种最真实的原声享受。拟人手法的设计，抓住了人们的视线。

RGB=187,209,220 CMYK=31,13,12,0
RGB=189,196,201 CMYK=31,20,18,0
RGB=3,3,3 CMYK=92,87,88,79

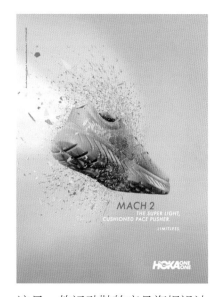

这是一款运动鞋的产品海报设计。整体画面以青色作为主色调，加以碎片爆炸效果，使画面具有较强的动感。

RGB=157,202,203 CMYK=44,11,23,0
RGB=91,174,186 CMYK=65,18,29,0
RGB=254,251,255 CMYK=1,2,0,0
RGB=123,164,186 CMYK=57,29,23,0

◎5.5.2 科技风格的海报设计技巧——为画面添加创意感

过于平淡的科技风格海报设计，难免乏味，无法吸引人们的注意力。为了避免这种情况的发生，在设计该类风格的海报时，应适当地加入一些创意元素，让画面更独特，更能吸引人。

这是一款概念摩托车的宣传海报设计。画面以紫黑色作为主色，加以一抹橙红色进行点缀，使整体画面极具科技创意感。

这是一款卫星微型跟踪器的海报设计。此海报以大面积的海面作为主图设计，只在画面上方做帘幕的设计，运用夸张的手法，将产品的特点展示出来。

配色方案

双色配色	三色配色	五色配色

佳作欣赏

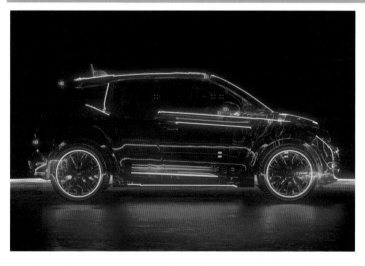

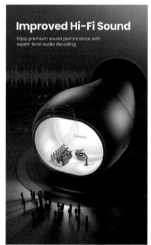

Improved Hi-Fi Sound

Enjoy premium sound performance with
expert-level audio decoding

5.6 热情类

热情类的商业海报设计感染力极强，具有很强的传播效果。此类海报通常会采用纯度较高的红色、橙色、黄色等较为鲜艳的色彩来进行设计，再搭配一些适当的元素，使画面营造出一种热情的氛围，从而给受众传达一种充满活力、热烈奔放的视觉感受。

热情类的海报主要应用于食品饮料类、运动健身类等较为常见的产品类别。不同的产品要通过不同的元素来展现热情的氛围，通过较强的吸引力来宣传品牌形象。

特点：

◆ 具有较高的品牌认知度；

◆ 画面具有较强的感染力；

◆ 运用纯度较高的色彩进行搭配。

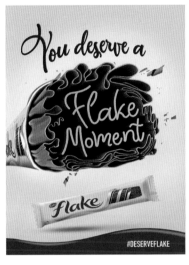
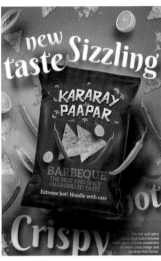
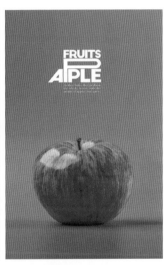
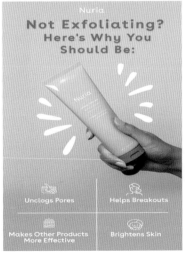
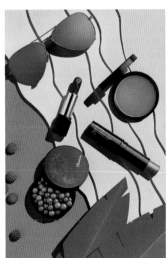
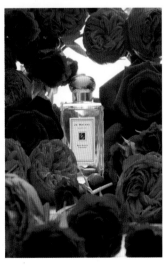

◎5.6.1　热情风格的商业海报设计

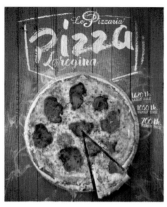

设计理念：这是一款比萨的产品宣传海报。作品采用鲜艳的红色作为背景色，并将产品的色调适当调整，使整体画面呈现出热情、明亮的红色调，带来极大的视觉感受，以刺激观者食欲。

色彩点评：以高纯度的红色作为主色调，色彩饱满、浓郁，使画面充满活力，带动了观者的情绪。

❶ 以黄色作为辅助色与红色搭配，使整体画面呈暖色调，具有较强的视觉感染力。

❷ 木板质感的背景既丰富了画面背景的层次，同时又增添了自然气息。

RGB=201,20,17 CMYK=27,100,100,0
RGB=248,123,114 CMYK=1,66,46,0
RGB=245,242,239 CMYK=5,6,6,0
RGB=66,31,46 CMYK=71,90,68,49
RGB=255,226,116 CMYK=4,14,61,0

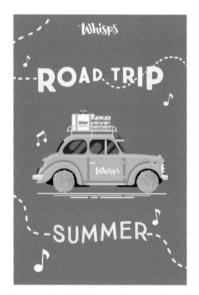

这是一款膨化食品的图形海报设计。画面以橘红色为主色，加以白色与橙黄色两种高明度色彩作为辅助色，使整体画面呈现出明亮、温暖、热情的视觉效果。

RGB=255,80,1 CMYK=0,81,93,0
RGB=254,251,255 CMYK=1,2,0,0
RGB=254,184,28 CMYK=2,36,87,0
RGB=26,56,82 CMYK=94,81,55,24

这是一款香水的展示海报设计。画面以金黄色作为主色调，通过层叠的花瓣制造出明暗有度的效果，形成富丽、耀眼的画面。

RGB=250,205,62 CMYK=6,24,79,0
RGB=254,155,0 CMYK=0,51,91,0
RGB=192,88,1 CMYK=32,76,100,0

想要设计具有热情风格的海报，就要增强画面的感染力，以此来吸引观者的注意力，从而达到产品宣传及增强品牌影响力的效果。这样就会让海报十分醒目，进而提高消费者的购买欲望。

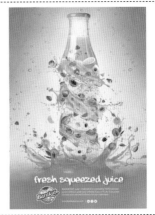

这是一张唱片的宣传海报设计。以红色为主色调，加上简约的构图方式，表现出了歌者开口唱歌的瞬间。

这是一款水果饮料的商业海报设计。通过旋转的果汁混合着水果，体现饮品的纯粹。画面中液体的转动动势极具感染力。

配色方案

双色配色 　　　　　　三色配色 　　　　　　五色配色

佳作欣赏

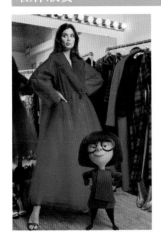

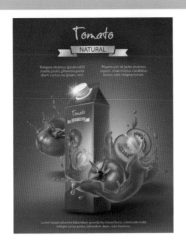

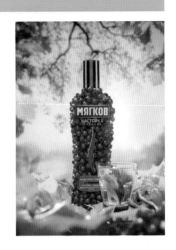

5.7 雅致类

　　雅致指的是高雅、美观而不落俗套。雅致风格没有固定的色彩搭配，许多色彩只要搭配得当都能营造出雅致的氛围。通常在雅致风格的设计中，会使用明度稍低的色彩进行搭配，这样可以突出画面的大气精致、时尚典雅。

　　雅致类风格的设计大多应用于奢侈品、美妆、服饰、珠宝等行业。

　　特点：

◆ 有内涵，使人印象深刻；

◆ 画面色彩柔美典雅；

◆ 画面注重美感，风格迥异但各具特色。

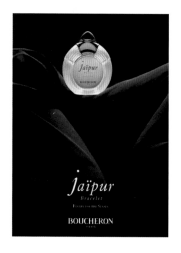
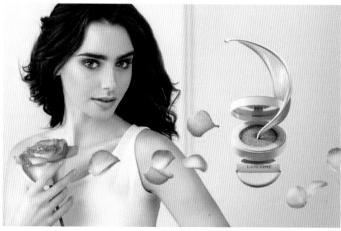

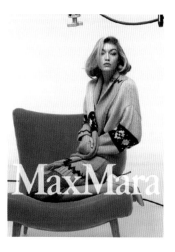
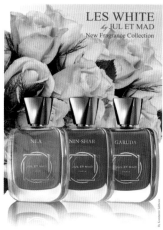

◎5.7.1 雅致风格的商业海报设计

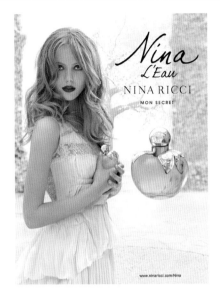

设计理念：这是一款香水的宣传海报设计。通过大量无彩色的使用，打造出淡雅、出尘的视觉效果。并利用明星代言的方式吸引观者目光，增强作品的传播力。

色彩点评：以暖灰色作为主色调，色彩柔和，给人一种温柔、纯净的感觉。

🌸 人物位于版面左侧，为版面留下右侧的空间，形成通透、明亮的画面空间。

🌸 粉色与浅灰色的搭配，形成浅色调画面，表明了产品清新、淡雅的特点。

RGB=254,254,254 CMYK=0,0,0,0
RGB=244,237,239 CMYK=5,9,5,0
RGB=213,212,221 CMYK=20,16,9,0
RGB=216,174,164 CMYK=19,37,31,0
RGB=239,175,188 CMYK=7,42,15,0
RGB=18,15,23 CMYK=89,88,77,69

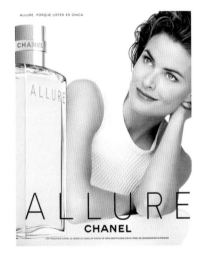

这是一款香水的海报设计。画面以黑白灰为主色调，既突出了浅黄色的产品，又展现了高雅、大气的视觉感。

RGB=172,190,195 CMYK=38,20,21,0
RGB=254,251,255 CMYK=1,2,0,0
RGB=241,243,185 CMYK=10,2,36,0
RGB=3,3,3 CMYK=92,87,88,79

这是一幅时尚杂志的相关设计。采用平铺的方式展现香水、眼镜与背包等物品，通过米色调的运用，给人带来温柔、雅致的感觉。

RGB=231,205,182 CMYK=12,23,29,0
RGB=254,251,255 CMYK=1,2,0,0
RGB=238,128,91 CMYK=7,62,61,0
RGB=181,100,70 CMYK=36,71,75,1
RGB=114,76,55 CMYK=57,71,81,23

◎ 5.7.2 雅致风格的海报设计技巧——增强画面的趣味性

雅致风格的商业海报想引起观者的注意，就要在画面设计上多添加一些创意元素，使整体画面具有趣味性，这样才能在众多的商业海报中脱颖而出，不落俗套。

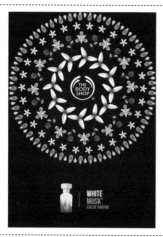

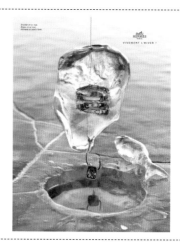

这是一款香水的海报设计。利用重复与旋转的方式展现花瓣图形，在视觉上带来旋转、运动的感受，具有较强的韵律感。以紫色为主色调，带来浪漫、唯美的感受。

这是一款珠宝的海报设计。整体背景设置在冰面之上，充满清凉、梦幻的气息。

配色方案

双色配色

三色配色

五色配色

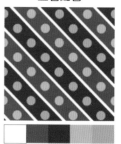

佳作欣赏

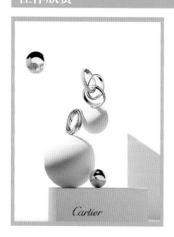

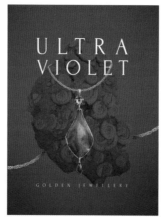

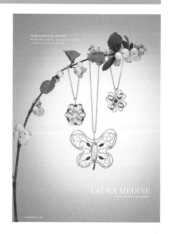

(5.8) 美味类

在设计美味类的商业海报时，人们常常会联想到明亮的黄色、橙色、红色等新鲜的颜色，而设计者也经常通过颜色和产品相结合来展现产品的美味感。

不同类型的产品会运用不同的色调来对产品进行展示，这样就会更容易激起消费者的购买欲，从而促进消费。

特点：

◆ 一般用黄色为主题颜色来体现美味感；

◆ 通常会采用较为自然的元素构成画面；

◆ 通过视觉语言传播有效信息，给人带来强烈的美味感；

◆ 创作独特，令人耳目一新。

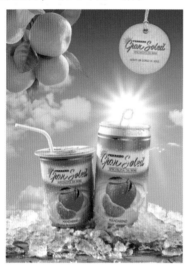
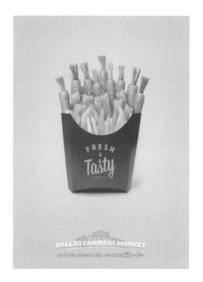

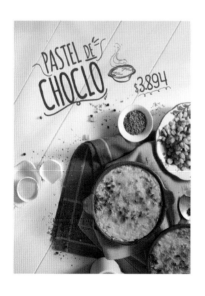
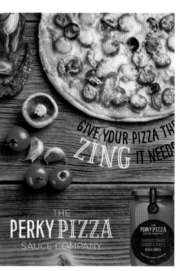

◎5.8.1　美味风格的商业海报设计

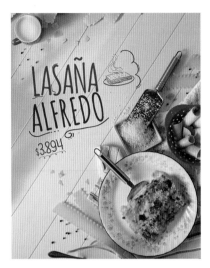

设计理念：这是一幅以食物为主题的海报设计。将各种食物摆放在一起，能够增强受众的食欲。搭配一系列暖色调，增添了画面中食物的美味感。

色彩点评：整体画面以深米色为主色，容易给人带来清雅、舒心的感觉，很适用于食品海报中。邻近色的色彩搭配方式，让整体画面具有协调统一的美感。

🟤 同色系的搭配使整个画面明亮、温暖，让人食欲大增。

🟤 灵活的字体，更加吸引年轻人的眼球。

RGB=232,198,152 CMYK=12,27,43,0
RGB=236,170,67 CMYK=11,41,78,0
RGB=178,40,46 CMYK=37,97,89,3
RGB=80,49,25 CMYK=63,77,97,46

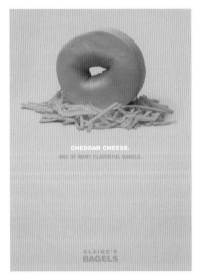

这是一款面包的创意海报设计。海报将面包放在薯条之上，再加上橙黄色调的配色方式，使整体画面极具美味感。

RGB=233,199,144 CMYK=12,26,47,0
RGB=219,136,49 CMYK=18,56,85,0
RGB=254,251,255 CMYK=1,2,0,0
RGB=244,176,67 CMYK=7,39,78,0

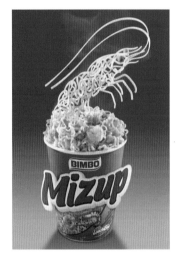

这是一款方便面的海报设计。海报将方便面与虾相结合，极具创意感。再加上从红色到橙色的渐变背景，既让主体物更加突出，同时也极大地提升了画面传达的美味效果。

RGB=189,48,51 CMYK=33,93,85,1
RGB=234,172,81 CMYK=12,40,72,0
RGB=231,209,142 CMYK=14,20,51,0
RGB=59,172,87 CMYK=73,11,83,0

◉ 5.8.2 美味风格的海报设计技巧——增强画面气氛

现如今，美味风格的海报种类繁多，而太过普通的海报也容易使人厌烦。所以在设计美味风格的商业海报时，应注意画面气氛的营造，为海报增加一抹亮色，或者增添创意元素，让海报展现美味感的同时更有趣味性、生动性。

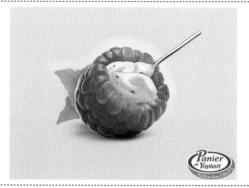

这是一款酸奶的宣传海报设计。采用互补色的配色方式，红色和绿色相互搭配，使画面鲜艳而显眼。

这是一幅以美食为主题的海报设计。海报采用自由式构图，将各种食物元素与文字穿插排版，形成自由且饱满的画面，同时蓝色与棕色调的搭配，给人以清爽而又美味的感受。

配色方案

双色配色

三色配色

五色配色

佳作欣赏

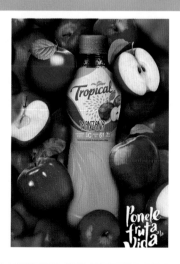

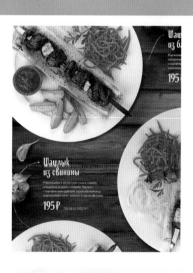

5.9 奢华类

强调以奢华为基调的商业海报设计，一般都采用较为浓烈的色彩进行搭配。从局部到整体多采用较为精致的元素，来凸显整个画面的高贵与典雅。这样既可以彰显画面的奢华大气，又可以给人以一丝不苟的视觉印象。

特点：

◆ 多采用造型华贵的特效装饰画面；

◆ 精美的文字与产品是不可缺少的元素；

◆ 颜色上多采用金色、紫色与各类金黄色、银白色相结合，形成特有的奢华风格。

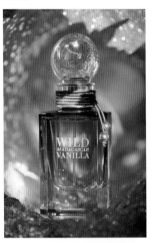
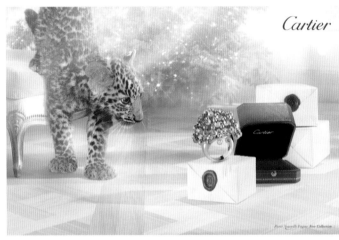
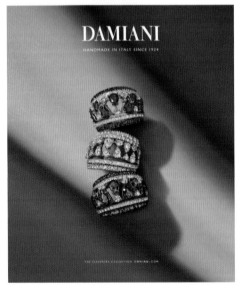
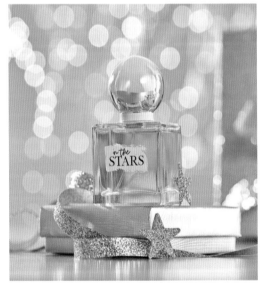

◉ 5.9.1 奢华风格的商业海报设计

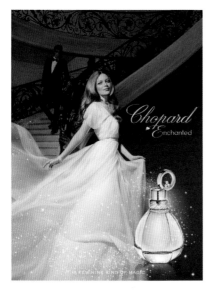

设计理念：这是一款女士香水的产品海报设计。画面中的人物着装令人联想到舞会，给人以优雅、梦幻的感觉。

色彩点评：画面采用午夜蓝作为背景色，前景中人物的晚礼服与背景形成鲜明的明暗对比，极具注目性。

🔘 通过明星代言，使产品得到更加广泛的宣传与推广。

🔘 金色的瓶身在深蓝色背景的衬托下尤为醒目，给人以璀璨夺目的感觉。

- RGB=1,31,65 CMYK=100,96,61,37
- RGB=34,64,114 CMYK=94,84,39,4
- RGB=250,204,129 CMYK=4,26,54,0
- RGB=201,220,238 CMYK=25,10,4,0
- RGB=237,202,195 CMYK=9,26,20,0

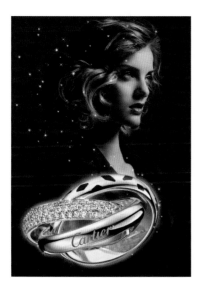

这是一幅奢侈品品牌的宣传海报设计。画面中的人物采用无彩色设计，而产品则使用耀眼的金色与银色进行搭配，使观者视线更多地集中于饰品。

- RGB=25,27,29 CMYK=86,80,77,64
- RGB=214,214,217 CMYK=19,15,12,0
- RGB=247,246,202 CMYK=7,2,28,0
- RGB=175,99,37 CMYK=39,70,98,2

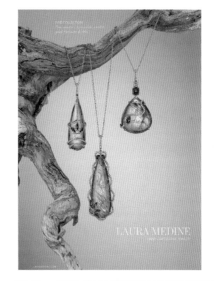

这是一幅珠宝品牌的宣传海报设计。海报采用低纯度的棕色作为主色，形成含蓄、古典、端庄的风格。

- RGB=182,144,96 CMYK=36,47,66,0
- RGB=225,199,166 CMYK=15,25,36,0
- RGB=162,88,48 CMYK=43,74,91,6
- RGB=2,94,55 CMYK=90,52,95,20

◎5.9.2 奢华风格的海报设计技巧——建立独特的色彩

建立具有奢华风格的商业海报设计技巧：在作品中加入吸引人眼球的色调，能让设计更加精致、优雅，且更容易表现出奢华的气息。以色调为索引，能引起人更深层次的遐想，同时也有利于提高观者对设计的辨识度。

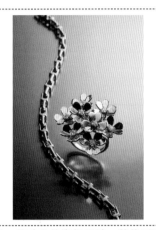

这是一款珠宝的海报设计。整体画面以不同明度、纯度的琥珀色为主色，将珠宝衬托得更加高贵。左侧的链条以曲线摆放，使整个画面更加柔和。

这是一个珠宝品牌的宣传海报。整体画面以驼色为主色调，并将饰品作为主体，通过背景色彩的明暗交界变化，形成打光的效果，充分体现珠宝的闪耀、奢华。

配色方案

双色配色

三色配色

五色配色

佳作欣赏

5.10 神秘类

神秘，就是给人一种高深莫测的视觉感。在表达神秘风格的商业海报设计时，通常选用冷色调，例如紫色和蓝色等。

神秘风格的商业海报设计往往通过色彩来表达所要呈现的内容，再加以文字与产品相关的元素对其进行描述。这样既可以吸引人的注意，又可以展现出产品的视觉美感。

特点：

◆ 具有强烈的创新性；

◆ 画面具有较强的吸引力；

◆ 不同的产品能够突出不同的个性化；

◆ 一般会采用明度不高的色彩来表现神秘。

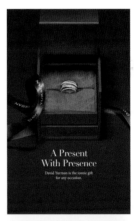

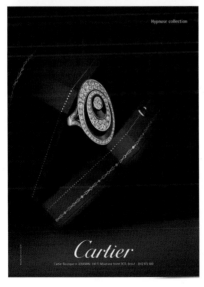

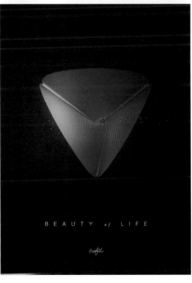

◎5.10.1　神秘风格的商业海报设计

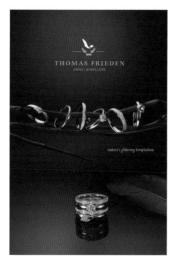

设计理念：通过将饰品悬挂在树枝上表现出与自然的融合与交流，结合低明度的背景，打造出奢华、神秘的视觉效果。

色彩点评：作品以蓝黑色为主色调，色彩明度较低，给人以深沉、神秘的感觉。

🔵 低明度的配色方案使整体画面更具韵味，增强了作品的表现力。

🔵 饰品与背景形成鲜明的明度对比，使观者目光更多地集中到产品上，从而便于细节的展示。

RGB=5,9,21 CMYK=94,91,77,70

RGB=37,54,72 CMYK=89,79,60,32

RGB=232,170,0 CMYK=14,40,94,0

RGB=255,255,255 CMYK=0,0,0,0

RGB=212,217,220 CMYK=20,13,12,0

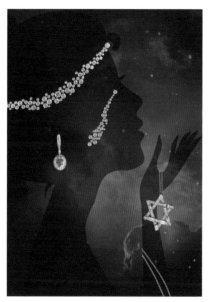

这是一幅珠宝品牌宣传广告。通过女性侧脸的剪影与星空背景的融合，打造出神秘、梦幻、充满吸引力的画面。

■ RGB=11,10,18 CMYK=91,88,79,72

■ RGB=49,47,87 CMYK=90,91,49,19

■ RGB=118,79,124 CMYK=65,78,34,0

■ RGB=204,204,204 CMYK=24,18,17,0

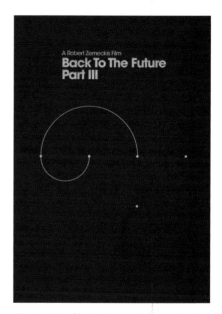

作品以黑色做背景，些许灰色做点缀，只简单地运用点和线即构成主图设计。画面简洁明了，富有深意，极具神秘感。

■ RGB=19,16,6 CMYK=85,82,91,73

■ RGB=166,174,171 CMYK=41,28,31,0

◎5.10.2　神秘风格的海报设计技巧——整体色调相统一

神秘风格的商业海报设计，画面中的色彩不宜过多，最好是同色系和邻近色的渐变搭配，这样会使设计更协调，变化更细腻，更能体现神秘的视觉效果。

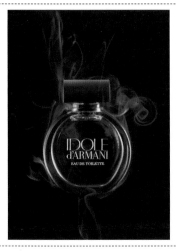

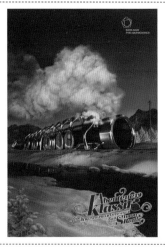

这是一款香水的宣传海报设计。画面以黑色做背景，加以紫色、红色的特效围绕在产品四周，充分烘托出一丝优雅、神秘的气息。

这是一幅音乐节的宣传海报设计。画面中行驶的火车呈现出笛子的形态，使作品具有较强的创意性与表现力。低明度的画面呈现出神秘、未知的视觉效果，引起观者的好奇心。

配色方案

双色配色

三色配色

五色配色

佳作欣赏

第6章 商业海报设计的秘籍

商业类的创意海报是商家向消费者传达信息的一种方式，除了海报本身具有艺术审美特征外，它还能在社会生活中起到宣传、告示等作用。海报中独特的图形创意、丰富的色彩搭配、巧妙的文字结构等技巧的运用，都是为了吸引消费者的眼球。

一幅成功的商业海报设计作品，凭借出色的创意设计既可以提升作品本身的魅力，创造出新颖的视觉效果，还可以吸引更多目标群体的注意力。

同时，优质的海报设计能够充分展示商品自身的质量，从视觉上提高商品档次，达到较好的宣传效果。本章主要讲述的是在商业海报设计中常见的设计技巧。

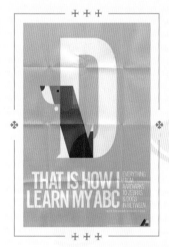
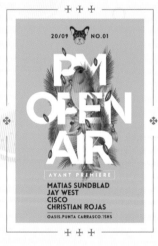
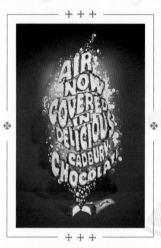

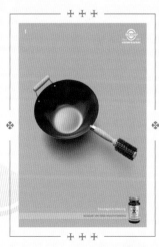
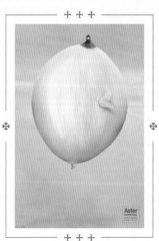

6.1 时下流行的海报设计风格

在科技迅速发展的今天，每隔一段时间的设计流行趋势便会有所不同，而且每一位设计师对流行趋势的理解也不尽相同。所以在设计时，我们要在自己创意的基础上，将流行元素合理地融入作品，这样才能设计出符合市场需求且更加优秀的作品。

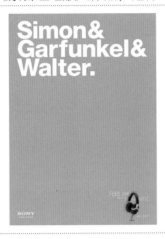

这是一款耳机的宣传海报设计。

- 该幅海报以大面积留白的形式设计而成，画面以白色文字为主体，而中间的留白部分，则给人更多的想象空间。
- 青色背景与白色文字对比强烈，给人传递一种明亮、清爽的视觉感。

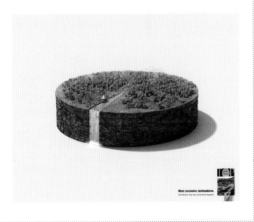

这是一幅旅游宣传海报设计。

- 画面整体构图简单，以单色的灰色作为背景色，形成简约、清爽的画面效果。中央的主体图像采用自然的绿色，赋予画面整体浓郁的生命气息。
- 简洁的构图将主体与文字充分展现，使作品可以达到更好的宣传效果。

这是一款 SD 卡的创意海报设计。

- 采用叠加的形式来展现产品超大的存储量，极具创意感。
- 背景和汽车都采用同样渐变的绿色调，使整体画面极具空间感。
- 将产品放在画面的最下方，以此为基准，并向上延展，起到主导观众视觉流程的作用。

6.2 利用文字主导观者注意力

在商业海报设计中，创意的文字设计也是视觉传达的一种表现。而且创意十足的个性文字同样可以做到引人注意，带给人强烈的震撼力，并让人回味无穷。

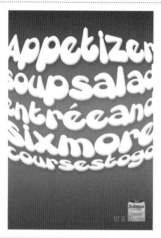

这是一幅医药类的创意海报设计。

- 海报以创意文字作为主体，变形的文字设计，给人一种向外凸出的感受，增强了画面的立体效果。
- 渐变的褐色背景，搭配白色文字，使白色的文字极为突出，同时增强了画面吸引力。
- 直观地将产品摆放在画面右下角，起到宣传产品的作用。

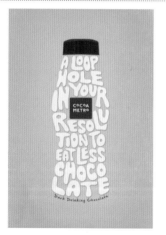

这是一款巧克力牛奶的海报设计。

- 将卡通文字与饮品瓶身相结合，以此来吸引消费者的注意力。
- 瓶身中间的巧克力方块及巧克力瓶盖的设计，告诉观者饮品中巧克力的存在。

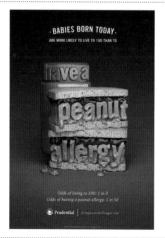

这是一款食品的创意海报设计。

- 通过文字与果酱的创意结合，使整体画面极具立体感。
- 采用与主体图形颜色相对比的蓝色渐变作为背景，为画面增添了一丝空间感。

6.3 以夸张新奇的设计手法展现海报内容

创意是海报的灵魂，商业海报设计可以通过夸张、新奇的创意来展现海报内容，从而达到最大限度吸引消费者的目的。在设计新奇海报时，首先要对产品和品牌有正确的定位，在此基础上通过创新来进行设计。

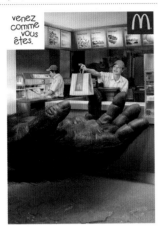

这是一款餐饮店的宣传海报设计。

- 作品以夸张新奇的手法设计而成，极具创意感。
- 画面中一只黑猩猩破窗伸进的手，而服务员却微笑着递给它食物。从侧面表达出：做你自己，不用顾虑。
- 以新奇的创意形式，可以充分吸引消费者的注意力。

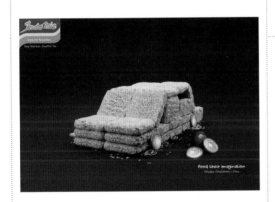

这是一款方便面的创意海报设计。

- 海报将方便面和汽车相结合，极具创意感，使消费者印象深刻。
- 搭配紫色渐变的圆葱做点缀，在深色的背景当中比较显眼，增强了画面的亮度。
- 采用渐变的紫黑色作为背景，增强了整体画面的空间感。

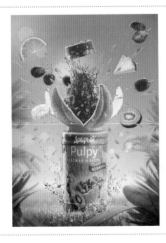

这是一款果汁的宣传海报设计。

- 将饮品与炸开的水果相结合，加上果汁飞溅的效果，这一夸张手法使画面动感十足，充满活力。
- 采用较为鲜艳的配色进行搭配，使整个画面充满生机与活力，而且美味感十足。

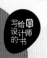
6.4 利用图像制造画龙点睛的作用

色彩可以影响受众的心理，让人产生联想，同时也能增强想要表达的效果。所以，色彩搭配的统一性与和谐性十分重要。在海报设计中，可以通过不同的色彩搭配来影响受众的心理，从而达到宣传产品的目的。

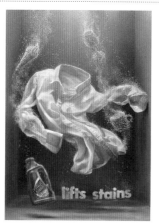

这是一款洗衣液的产品海报设计。

- 作品以沉入水中的衣服作为主图设计。通过气泡与舒展的形态表现衣物的柔软、干净，令人直观地感受到洗衣液的使用效果。
- 直观地将产品摆放在画面左下角，起到宣传的作用。

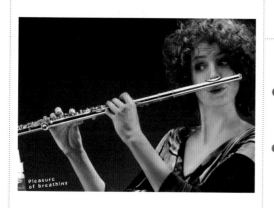

这是一款鼻塞药水的宣传海报设计。

- 作品以夸张的手法，通过人物利用鼻子吹奏乐器的画面效果，来展现药品的功效。抓住消费者的心理，激发其购买欲望。
- 白色药品在深色调的场景中很是显眼，起到了很好的宣传作用。

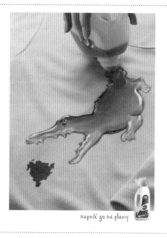

这是一款洗衣液的创意海报设计。

- 作品通过将洗衣液倒在衣服上，形成鳄鱼张大嘴巴对着污渍的状态，使整体画面极具吸引力和趣味感。
- 蓝色产品和粉色衣物色调对比较为鲜明，使画面极具视觉冲击力，起到了很好的宣传效果。

6.5 采用色彩突出对比效应

色彩可以影响受众的心理,让人产生联想,同时也能够增强想要表达的效果。所以,色彩搭配的统一性与和谐性十分重要。在海报设计中,可以通过不同的色彩搭配来影响受众的心理,从而达到宣传产品的目的。

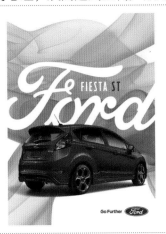

这是一款汽车的海报设计。

- 作品以青蓝色飘逸的图形做背景,极具空间层次感。
- 红色汽车在青蓝色背景的衬托下,十分显眼,起到了很好的宣传作用。
- 将品牌的文字展现在背景图案上,十分醒目,以此来宣传产品品牌,可以加强受众对品牌的认知度。

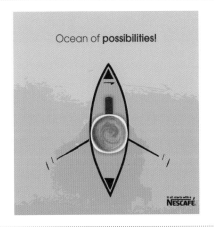

这是一款咖啡的创意插画海报设计。

- 采用不同纯度的天蓝色作为背景,橙黄色的咖啡作为主体在背景的衬托下更加醒目,对比色的搭配使画面更具视觉冲击力。
- 小船的图形简约、充满童趣,使作品具有较强的亲和力。

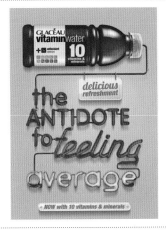

这是一款维他命水的创意海报设计。

- 作品以饮品和玻璃管的创意文字相结合,充分展现出透明的立体效果。
- 采用渐变的淡蓝色作为背景,充分展现出画面的空间感。
- 玫瑰红的饮品和文字在淡蓝色背景的衬托下,十分突出,起到了宣传的作用。

6.6 通过放大，使海报具有趣味性

在进行商业海报设计时，在画面中利用夸张的方式将一些元素放大，从而将视觉重点集中在一个点上，起到在强调效果的同时，又增加画面的趣味性。而放大法在海报设计的运用中，要注意海报的整体设计和构图是否符合大众的审美心理。

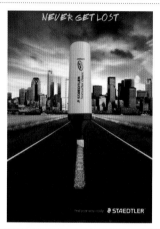

这是一款画笔的创意海报设计。

- 作品以灰色调的城市做背景，画面具有简约、大气的效果。
- 加以放大的橙黄色粉笔，在色彩差异间，既突出了产品，又起到了很好的宣传作用。

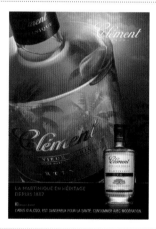

这是一款朗姆酒的产品宣传海报设计。

- 作品将酒瓶放大作为背景出现在版面左侧，具有夸张、醒目、震撼的视觉效果。
- 瓶身上的椰树与后方天空的背景相呼应，整体画面协调、统一。
- 海报主要使用了黑色、琥珀色、铬黄色与棕色等色彩进行搭配，呈现出富丽、高端、奢华的风格。

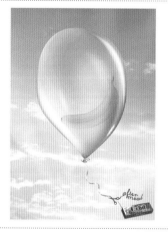

这是一款口香糖的宣传海报设计。

- 作品通过口香糖吹起的泡泡，将其放大作为主图设计，而泡泡中间包含着香蕉，表明了产品的口味。
- 采用淡蓝色和淡黄色相融合作为背景，给人一种甜腻感。
- 将产品直观地放置在画面右下角，并连带着主体泡泡，既起到了宣传作用，又为画面增添了一丝轻盈感。

6.7 将多种色彩巧妙地组合在一起

在商业海报设计中，色彩搭配很重要，而不同的配色方式所呈现的画面风格也有所不同。通过将多种颜色巧妙地组合在一起并形成一个画面，以此来影响受众的心理，从而达到宣传产品的目的。

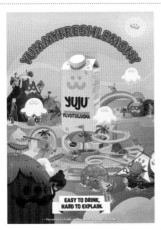

这是一款饮品的创意海报设计。

● 作品通过多彩的色调搭配而成，使白色包装的产品在画面中十分显眼，从而整体画面看起来异常热烈。

● 海报中最抓人眼球的颜色就是黄色，而其他色彩的搭配，为海报增添了许多亮点。

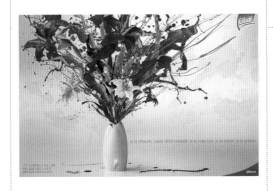

这是一款空气清新剂的海报设计。

● 作品由多种色彩搭配而成，给人一种绚丽多彩的视觉感。

● 将多种丰富的色彩设计成开放的花朵形态，既表明了产品的特效，让受众一目了然，又使画面整体动感十足。

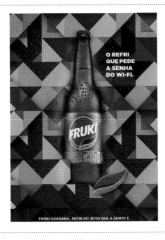

这是一款啤酒的产品宣传海报设计。

● 采用紫色与橙黄色、红色与青绿色两对互补色作为背景，色彩鲜艳、多变，使作品具有较强的视觉冲击力，给人留下深刻印象。

● 三角色块形成较强的层次感，丰富了画面的表现效果，打造出绚丽、个性、时尚的作品风格。

6.8 通过细节处理，吸引观众

在海报设计中，可以通过对细节的设计来展现产品的特点与卖点。将图形、文字和色彩相互搭配，使整个画面的可读性更强，给人留下深刻的印象。

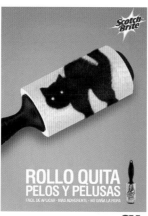

这是一款粘毛棒的创意海报设计。

- 画面中的主体是一个粘毛棒，在其上方刻画着一只黑猫，以从侧面烘托出产品的功能性。
- 采用不同明度、纯度的草绿色作为背景，营造出健康、干净的空间感。
- 画面下方的白色主体文字直接表明产品特点，可以起到锦上添花的作用。

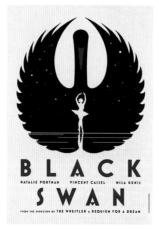

这是一部剧情片的电影宣传海报。

- 作品以矢量风格设计而成，画面中的主体是一只黑天鹅，而在黑天鹅中间点缀着一个跳芭蕾舞的女孩，在细节处展现影片的内涵。
- 红色的主标题文字与黑天鹅的嘴相呼应，为画面增添热烈之感。

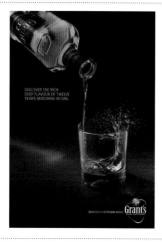

这是一款威士忌的产品海报设计。

- 海报以酒杯与酒瓶作为主体，通过倾倒的酒瓶形成向下倾斜的构图，增强了画面的不稳定性。
- 杯中的酒飞溅形成伸展的树木造型，为画面增添了鲜活的生命力。
- 黑色与琥珀色的搭配使作品充满古典之美，展现出品牌悠久的历史感。

6.9 制造画面的层次感

在商业海报设计中，想要突出设计的层次感，就要掌握好空间的主次、明暗、前后等关系，并将其相互融合，使之更具整体统一性。

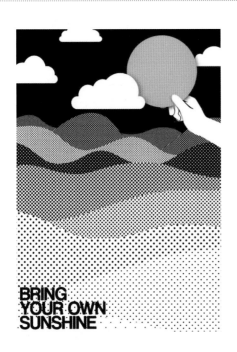

这是一幅创意海报设计作品。

● 作品通过图形的前后顺序来丰富画面层次感，而不同色彩的运用进一步强化了这种效果。

● 画面左下角的文字既有解释说明的作用，又很好地稳定了画面，丰富了细节。

● 黄色的圆形图案在深色背景中十分醒目，同时也凸显前后的距离感。

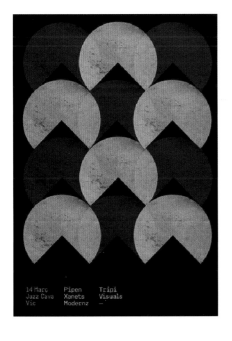

这是一幅创意海报设计作品。

● 作品将颜色深浅不同的图形交叉摆放，突出了画面的层次感。

● 以下方的白色文字做点缀，可以起到稳定画面的作用。

● 黑色背景增强了画面的空间感。

锦上添花的元素应用

在商业海报设计中，通过添加一些精致的元素，可以快速传达出海报想要表达的效果，而且能够给观者带来直观的视觉感受。通常，在设计中锦上添花的表现大多数是让人眼前一亮的元素，设计者会借此来传达设计目的。

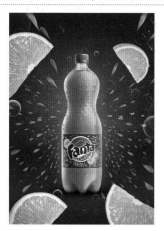

这是一款碳酸饮料的产品宣传海报设计。

- 作品采用紫色与黄色形成对比色对比，鲜艳、饱满的色彩增强了画面的冲击力与吸引力。
- 果粒元素的添加使画面呈现出由内向外的构图，给人以迸发、绽放的感觉，增强了画面的动感，令人联想到果汁的口感。

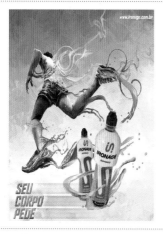

这是一款饮品的创意海报设计。

- 作品以奔跑的人物做主图设计，加上一丝飘逸的曲线元素做点缀，让整个画面富有动感。
- 画面以青色调为主色，在橙色产品包装的对比下，使整体画面表现出清爽、活力之感。
- 左下角的文字，让画面的动感气息又浓了几分。

这是一款手表的创意海报设计。

- 作品将手表放置在羽毛之上，给人一种轻盈、纯净的视觉体验。
- 以深褐色的渐变做背景，与白色的主体相对比，充分衬托出手表的高端与大气。
- 下方以白色文字做点缀，让整体画面既简洁又规整。